故宮收藏
Collections of the Palace Museum

你應該知道的200件

鼻煙壺

Snuff Bottles

北京故宮博物院——編
張榮——主編

藝術家出版社
Artist Publishing Co.

目　錄

金屬胎琺瑯 91

玉石 145

陶瓷 193

有機材質 239

清宮藏鼻煙壺綜述 ｜張榮

　　鼻煙壺是盛放鼻煙的專用器具，是中國古代文物中的一個獨特品種。它是隨著吸聞鼻煙習俗的興起應運而生的。清代鼻煙壺的製作，首先是從宮廷造辦處開始，然後擴展到民間作坊。據文獻記載，清宮內務府造辦處，設立於康熙初年，是專做御用物品的皇家工廠。它初設十四個作坊，之後隨其需要不斷增設，至乾隆二十三年（1758）已有四十二個作坊。在康熙三十五至四十二年間（1696-1703），宮廷造辦處玻璃廠首先燒製出了御製玻璃鼻煙壺，隨後又製作出銅胎畫琺瑯鼻煙壺和瓷鼻煙壺。令人遺憾的是，康熙時期的玻璃鼻煙壺已蕩然無存。現存世的「康熙御製」款銅胎畫琺瑯鼻煙壺為清代最早、也是最為可信的御製鼻煙壺。由於清代康熙、雍正、乾隆皇帝對鼻煙壺的雅好和推崇，並將御製的鼻煙壺賜給內臣外官，鼻煙壺的製作，由宮廷發展至民間，廣東、揚州、蘇州、北京、山東、景德鎮、福州、內蒙古、宜興等地，先後競相製作具有濃郁地方特色的鼻煙壺。地方官員為討皇帝歡心，也將民間作坊製作精美的鼻煙壺貢入宮廷。清代鼻煙壺的製作呈現出官民並舉，異彩紛呈的局面。

　　清代用於製作鼻煙壺的材料很多，金、銀、銅、瓷、玻璃、玉、松石、瑪瑙、碧璽、水晶、翡翠、青金石、孔雀石、珊瑚、象牙、琥珀、竹、木、葫蘆、漆、紫砂、蚌殼、碳晶、果核、端石、銅胎琺瑯等應有盡有，人們可根據各自所好，廣泛選擇。到了晚清，還出現了鬼斧神工的內畫鼻煙壺，為日漸衰落的清代晚期工藝，增添了一抹餘暉。鼻煙壺的造型，更是變化多端，除基本的扁壺式外，還有仿植物的荔枝、佛手、葫蘆、木瓜、石榴、甜瓜、水茄、癩瓜等式樣；仿動物的鶴、鷹、象、魚、龜等形狀，惟妙惟肖，不勝枚舉。而鼻煙壺的紋飾，更是題材廣泛，豐富多彩，有花鳥魚蟲、山水草木、亭台樓榭、珍禽瑞獸、人物故事、神話傳說；也有表示祥瑞的吉祥圖案，如松鶴延年、馬上封侯、喜鵲報春、安居樂業、瓜瓞綿綿、嬰戲百子等。大小不過掌中之物的鼻煙壺集書法、繪畫、雕刻、琢磨、燒造、鑲嵌諸藝術之大成，成為清代各種工藝美術繁榮和發展的縮影。鼻煙壺按其質地的不同大致可分為五類，即玻璃鼻煙壺、金屬胎琺瑯鼻煙壺、玉石鼻煙壺、瓷鼻煙壺、有機材質鼻煙壺。北京故宮博物院收藏有各種質地的鼻煙壺二千餘件，本書選取其中有代表性的二百件藏品，以饗讀者。

一、玻璃鼻煙壺

　　玻璃鼻煙壺以玻璃為材料，運用多種工藝手法加工而成。玻璃鼻煙壺在清代鼻

煙壺中具有製作時間最早，延續時間最長，數量最多，工藝品種最為豐富等特點。從玻璃鼻煙壺的品種和製作工藝等方面，可以管窺整個清代玻璃製作的發展軌跡。清代玻璃的產地主要有宮廷造辦處玻璃廠和山東顏神鎮（雍正十二年設博山縣，後稱博山）、廣州、蘇州、北京等地。康熙三十五年（1696），清宮玻璃廠成立，隸屬於內務府造辦處。雍正年間，在圓明園又增設了分廠。玻璃廠建立後，招募廣州、山東工匠在內行走。據造辦處檔案記載，康熙朝已有黑色、綠色、白色、紫色、葡萄色、雨過天晴等顏色的玻璃，但無製作鼻煙壺的記載和實物。康熙四十三年南巡時，曾用玻璃鼻煙壺作為賞賜品。雍正朝有單色玻璃、金星五彩玻璃、五彩纏絲玻璃、花玻璃、套玻璃、畫珐瑯玻璃鼻煙壺等品種，鼻煙壺的造型有八角形、雞鼓式、油簍式等。乾隆朝玻璃鼻煙壺製作達到高峰，數量之多、品種之備、製作之精，令其他朝代難以企及。嘉慶以後，玻璃鼻煙壺數量驟減，生產技術下降，品種僅有單色玻璃，但玻璃鼻煙壺的製作，一直延續到宣統年間，未曾中斷。按照清代玻璃工藝的分類原則與方法，玻璃鼻煙壺可以分為單色玻璃、套玻璃、玻璃胎畫珐瑯、內畫玻璃、金星玻璃、刻花玻璃、攪玻璃、描金玻璃、纏絲玻璃等。限於篇幅僅對製作數量最多的前四個品種作一簡略介紹。

（1）單色玻璃鼻煙壺

單色玻璃鼻煙壺就是用一種顏色的玻璃吹製或模製而成的鼻煙壺。清宮玻璃廠製作的玻璃分為透明玻璃與不透明玻璃兩大類。透明玻璃稱為「亮」玻璃，不透明玻璃稱為「涅」玻璃。單色鼻煙壺是玻璃鼻煙壺中的主流。從康熙到宣統一直生產，從未間斷。雖然我們今天未曾見到康熙款、雍正款的單色玻璃鼻煙壺，但從檔案、文獻記載看，康熙、雍正朝確實做過為數可觀的單色玻璃鼻煙壺。故宮博物院收藏的清人畫〈胤禛妃行樂圖〉軸，共十二幅，其中一幅畫像的桌子上擺放著一個紅色鼻煙壺，從其質感看，應是一件透明玻璃鼻煙壺。據造辦處檔案記載，雍正皇帝胤禛喜愛和常用的是大紅色和紫色玻璃鼻煙壺。從乾隆開始，到嘉慶、道光、咸豐、同治、光緒、宣統，均有明確款識的由清宮玻璃廠製作的單色玻璃鼻煙壺，這一特點有別於其他類鼻煙壺的做法。單色玻璃鼻煙壺的色彩極為豐富，有涅白、牙白、蛋清白、硨磲

白、仿白玉、仿翡翠、寶藍、天藍、孔雀藍、湖藍、亮藍、寶石紅、豇豆紅、雞血紅、亮紅、杏黃、雞油黃、豆綠、淡粉、黑、琥珀、茶等二十餘種。單色玻璃鼻煙壺雖無華麗的裝飾，卻以其繽紛的色彩，細潤光亮的質地，端莊秀美的造型取勝，深得人們喜愛。乾隆以後的單色玻璃鼻煙壺，顏色減少，器形開始變大，製作工藝粗糙。

（2）套玻璃鼻煙壺

　　套玻璃鼻煙壺是指由兩色以上玻璃製成的器物。據載康熙朝出現了套玻璃製作工藝，這種工藝成為玻璃製造史上的首創。套玻璃的製作方法主要有兩種，一是在玻璃胎上滿套與胎色不同的另一色玻璃，之後用琢玉的方法在外套的玻璃上雕琢花紋；一是將所需各色玻璃棒燒熔，直接在器表黏貼花紋。套玻璃有套單色與套多色之分。雍正朝檔案中已有製作套玻璃鼻煙壺的記載，如：「雍正三年玉作，十一月二十八日太監張進喜交葡萄色八角玻璃鼻煙壺一件。傳旨，照樣各色燒些來。欽此。於四年二月初十日做得套藍螭虎鼻煙瓶一對。」清宮玻璃廠製作的套玻璃鼻煙壺實物僅見乾隆一朝的作品，以單色玻璃套單色玻璃為主，如白套紅、白套藍、紅套藍等，其特點是器形較小，造型工致，雕刻精美，足底磨平，刻陰文「乾隆年製」楷書款。而單色套多色玻璃鼻煙壺基本是民間作坊的作品。

（3）玻璃胎畫琺瑯鼻煙壺

　　玻璃胎畫琺瑯鼻煙壺是指在已成型的玻璃胎上用琺瑯彩描繪花紋，再入窯燒造的器物。它是清宮造辦處內的玻璃廠與琺瑯作合作的產物，始創於康熙期。玻璃胎畫琺瑯鼻煙壺，對製作技術有較高的要求，因為玻璃與琺瑯的熔點很接近，在玻璃胎上畫好琺瑯彩後進行焙燒時，溫度過低，琺瑯釉不能充分熔化，則呈色不佳；溫度過高，則胎體變形，成為殘品，故這類鼻煙壺存世的數量有限。畫琺瑯鼻煙壺精品大都收藏在北京故宮博物院和台北故宮博物院。台北故宮博物院收藏的「雍正年製」款竹節式鼻煙壺是最早的玻璃胎畫琺瑯鼻煙壺實物。北京故宮博物院收藏的玻璃胎畫琺瑯鼻煙壺均是乾隆朝的作品，幾件件是精品，造型小巧規矩，描繪精緻到位，釉色淡雅諧調。正是由於玻璃胎畫琺瑯所產生的獨特魅力，故在晚清民間有「古月軒」之神秘傳說。當然，此說純屬子虛烏有。

（4）內畫鼻煙壺

內畫鼻煙壺是利用彎曲成鉤狀的竹筆蘸上顏料在壺的內壁反向作畫或書寫的藝術品。有的研究者認為，是由一個名叫甘桓的人在清代嘉慶年間發明的。身懷絕技的內畫大師們憑藉其精湛的書法繪畫技藝和敏銳的感覺，在方寸之間隨心所欲，筆下生花，使小巧玲瓏的內畫鼻煙壺成為鬼斧神工的精美藝術品。

內畫鼻煙壺的創作在清代光緒年間達到了鼎盛，名家輩出，有名姓的內畫大師就有三十多位，其中水準最高，對後來內畫藝術影響最大的有周樂元、馬少宣、葉仲三、畢榮九、丁二仲等人。

二、金屬胎琺瑯鼻煙壺

金屬胎琺瑯器是一種複合工藝，由金、銀、銅作胎，用琺瑯釉作裝飾。按其不同的加工工藝，琺瑯器可以分為六種之多。用以製作鼻煙壺者現知有三種，即畫琺瑯、掐絲琺瑯、銀胎軟琺瑯（俗稱銀燒藍）。清代製作琺瑯器的地點有清宮造辦處琺瑯作和廣州、揚州、北京等地的作坊。金屬胎琺瑯鼻煙壺主要有畫琺瑯和掐絲琺瑯兩大類。

（1）畫琺瑯鼻煙壺

畫琺瑯以紅銅（少數用金）作胎，器表先塗一層白釉作地，再用彩釉畫圖案，經燒造、鍍金而成。銅胎畫琺瑯鼻煙壺具有體輕，色彩絢麗，釉質明亮，題材廣泛等特點。清宮造辦處琺瑯作從康熙始到嘉慶十八年（1815）止，製作了數以千計的御製畫琺瑯鼻煙壺，大部分珍品現保存在北京故宮博物院和台北故宮博物院。康熙款畫琺瑯鼻煙壺是現存各類鼻煙壺中年代最早、最可靠的作品，已發表的有十件左右，器形削肩扁腹，端莊大方，釉色柔美，裝飾題材有花卉、花鳥、人物等，最特別的是嵌有匏片、漆片的裝飾，彌足珍貴。雍正畫琺瑯鼻煙壺器形相對變小，清麗秀美，飾紋淡雅疏朗，喜用反差較大的對比色調，如黑與白、紅與白、黃與綠等。乾隆畫琺瑯鼻煙壺，全面發展，既仿前朝，又獨創新式，器形小巧精緻，紋飾繁縟纖巧，畫面絢麗華美，鍍金厚而亮，呈現出富麗堂皇的風格。

（2）掐絲琺瑯鼻煙壺

掐絲琺瑯是用細扁銅絲掐成花形，在銅胎表面上貼出圖案，然後再填施彩釉，經焙燒、磨光、鍍金而成。從工藝角度看，以掐絲琺瑯製作鼻煙壺難度既大，又不易出好效果。故有清一代以掐絲琺瑯製成的鼻煙壺數量很少。台北故宮博物院收藏

的掐絲琺瑯嵌畫琺瑯仕女圖鼻煙壺和本書收入的雙連瓶式鼻煙壺，是典型的乾隆朝宮廷作品。

三、玉石鼻煙壺

　　玉石鼻煙壺是鼻煙壺中的重要品種之一。據文獻記載，清代製玉之地有宮內造辦處玉作和蘇州、揚州、南京、九江、杭州、天津等地。其中造辦處玉作、蘇州、揚州製作的技術最為高超。康熙、雍正時期，造辦處玉作製作的玉鼻煙壺數量較少，因清初時期新疆和闐玉進貢受阻，直至乾隆二十四年（1759），清政府平定了準噶爾叛亂後，恢復了中斷一百多年的玉貢。每年春秋兩季，新疆向宮廷貢玉四千斤，宮廷壟斷了新疆所產之玉。據檔案記載，道光元年（1821），皇帝下令停止玉貢，此後民間始有好玉製作鼻煙壺。玉的硬度一般在摩氏6-6.5度，從一塊璞玉，製作成一件令人賞心悅目的鼻煙壺，需經過選料、設計、畫活、琢磨數道工序，兼採用浮雕、鏤雕、陰刻、戧金等加工工藝。鼻煙壺因其口小，故掏膛極難。所以玉鼻煙壺早期的壁厚、膛較小，道光始變成壁薄、膛大。據檔案記載，道光帝是一位鼻煙嗜好者，更喜用玉煙壺，為了多裝鼻煙，他曾三令五申命工匠將前朝做的和當時做的玉煙壺內膛掏大，直至其滿意為止。皇帝的愛好促使了掏膛技術的改進和提高，以至後來出現了「水上漂」之說。玉鼻煙壺以質地溫潤，造型變化多端，工藝精湛為其突出特點。新疆玉有白玉、青玉、黃玉、墨玉、碧玉等品種，質優色美。尤其是出於河底的卵形小玉，又稱「子兒玉」，是經過多年沖洗的玉核，質地細膩，色澤純正，是製作鼻煙壺最理想的材料。僅其造型就有玉蘭花式、桃式、石榴式、柿子式、茄子式、葡萄式、癩瓜式等瓜果形，以及龜式、魚式、蟬式、蝙蝠式、老虎式等動物造型。

　　能夠製作鼻煙壺的天然礦石除玉之外，其次是瑪瑙，以及翡翠、芙蓉石、碧璽、青金石、孔雀石、綠松石、水晶、木變石、端石、永安石、田黃石等。瑪瑙的顏色多種多樣，有藍、綠、紫、灰、黑、紅、粉紅、黃、褐及白等色。由於顏色分佈不勻，故瑪瑙有的呈條帶狀、環帶狀，也有的呈纏絲狀及條紋狀。瑪瑙以半透明為主，也有微透明的，表

面有玻璃光澤。瑪瑙鼻煙壺以其天然生成的紋理、表面留有的皮色、精良考究的加工引人入勝。

四、瓷鼻煙壺

江西景德鎮是清代製瓷業的中心。清宮所需瓷鼻煙壺,由景德鎮官窯燒造。乾隆年間,規定了御窯廠每年燒造鼻煙壺的數量。《造辦處各作成做活計清檔》載:「乾隆九年三月二十六日,唐英將造燒的洋彩錦上添花各式鼻煙壺四十件,持進交太監胡世傑進呈,奉旨:嗣後鼻煙壺每年只燒五十,著其中不要大了,亦不要小了,其鼻煙壺蓋不必燒來。」此後成為定制,每年燒造不停。官窯之外,景德鎮民窯及其他地方的民窯也多有鼻煙壺的燒造。傳世的康熙瓷鼻煙壺數量很少,造型多為爆竹筒式,只有青花、釉裡紅兩個品種。雍正時期增加了四方、方形委角等器形,增燒了琺瑯彩、青花釉裡紅、茶葉末釉等品種,其色彩淡雅,釉色明豔,溫潤如玉,製作益精,裝飾則喜四季花卉、山水景致、嬰戲等題材。乾隆時期的御製瓷鼻煙壺最為精美,出現了葫蘆式、燈籠式、扁方、橢圓、包袱式、花果式、人物式等千姿百態的造型;此時品種也大增,粉彩、五彩、墨彩、青花、窯變、金釉、仿松石、套料、雕漆等相繼出現,運用於方寸大小的鼻煙壺之上,更加精巧耐看,別具匠心。粉彩鼻煙壺是乾隆官窯的精品,施彩淡雅,顏色諧調,質地細膩,是典型的宮廷風格的作品。道光時期,官窯、民窯競相製作鼻煙壺,瓷鼻煙壺數量劇增,朝野的八旗,市肆販夫無不握之。此時的鼻煙壺器體增大,豐滿圓渾,裝飾內容也有較大變化,以人物故事、神話傳說及家禽動物雞、狗、鴿子、蟈蟈等居多,整體風格趨於世俗化、民間化。官窯作品自道光始,年款、堂款並用。道光帝喜用堂名款,如「養正書屋」、「慎德堂」等都是他曾用過的堂款。道光以後的瓷鼻煙壺偶有精巧之作,一般為大眾化作品。

五、有機材質鼻煙壺

有清一代,使用有機類材料製成的鼻煙壺也頗為豐富,如竹、木、象牙、葫蘆、玳瑁、犀角、琥珀、珊瑚、漆等,以其變化無窮的質地、豐富的色彩、精美的加工在鼻煙壺家族中獨樹一幟。

(1)牙角竹木雕刻鼻煙壺

象牙、犀角、竹、木雕刻工藝品，主要產地有嘉定、蘇州、杭州、廣州等地，並出現了許多著名雕刻藝術家。宮內造辦處設有牙雕作，從全國各地選調優秀雕刻家入內服務。從製造檔看，製鼻煙壺的材料有象牙、犀角、虬角、椰殼、竹根、核桃等。牙作雕刻的鼻煙壺，數量很少。常見的扁方瓶式、圓罐式，其上多作陰刻或浮雕的花卉及人物故事等。更多的是仿生形象的作品，動物形象的有鴛鴦、喜鵲、鴨、鶴、鵝、獅、象等式；植物形象的有竹節、葫蘆、茄子、癩瓜、荔枝、橄欖、桃實等式，雕刻精細而生動。

文竹又稱「貼黃」、「竹黃」，其工藝為：取竹筒內壁的黃色表層，翻轉過來，黏貼到木胎器物上，表面或光素，或施雕琢，皆文雅秀美，書卷氣十足。

另有核桃製鼻煙壺，極為罕見，故宮博物院亦獨有一件，以其體輕、雕琢精美著稱。

（2）葫蘆鼻煙壺

葫蘆器又稱匏器，是民間發明的一種人工與天然合成的工藝美術品，清康熙年間被引進到宮中。清代葫蘆鼻煙壺從康熙到宣統一直在豐澤園製作。器形有扁瓶式、六棱瓶式、八棱瓶式、背壺式、八不正式、瓜瓣式、桃式等。裝飾有花卉、鳥獸、人物、詩文等，部分還有年款。葫蘆鼻煙壺古雅而又奇巧，深得歷朝皇帝的青睞和器重，常將其精品入庫收藏，或把它作為禮物賜給大臣和外國使節。

（3）漆鼻煙壺

中國漆工藝有六千年的歷史，至明代已有十四大類，百餘品種。清代達到了「千文萬華，不可勝識」的地步。清代製作漆器的地方有宮廷漆作和蘇州、揚州、福州、貴州、九江等。傳世的漆鼻煙壺只有四個品種，即雕漆、描金漆、黑漆嵌螺鈿和淺刻等。

玻璃

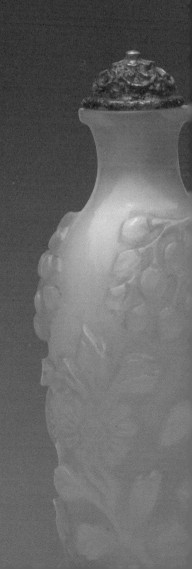

故宮博物院藏玻璃鼻煙壺九百餘件，近故宮博物院藏鼻煙壺總量的一半。可以分為單色玻璃、套玻璃、玻璃畫琺瑯、內畫玻璃、金星玻璃、刻花玻璃、攪玻璃、描金玻璃、纏絲玻璃等品種。單色玻璃、套玻璃、玻璃畫琺瑯、內畫玻璃在綜述中已作介紹，現對金星玻璃、刻花玻璃、描金玻璃作一簡要說明。

金星玻璃，又稱「溫都里那石」，因在紅褐色玻璃體內閃爍著無數金色光點，故名。乾隆六年（1741）在西方傳教士紀文、湯執中二人的參與、指導下，造辦處玻璃廠正式燒製成功了金星玻璃。金星玻璃是清代玻璃中比較珍貴、製作數量稀少的品種，是乾隆朝首創並只有乾隆一朝才有的玻璃品種。故宮博物院藏金星玻璃器不過四十餘件，鼻煙壺有五件左右。刻花玻璃是運用雕琢玉器的方法製作而成的，刻花玻璃鼻煙壺在清代數量很少，帶乾隆款的僅有一件粉紅色透明玻璃刻龍紋鼻煙壺，製作精美，工藝精湛。描金玻璃在清代始見於雍正朝，乾隆朝《清檔》中有「藍玻璃畫金花瓶、黑玻璃描金鼻煙壺」的記載。乾隆朝的描金玻璃器故宮博物院僅藏有一件，即描金山水人物鼻煙壺，彌足珍貴。

1

粉色玻璃燈籠形鼻煙壺

【清乾隆】　清宮舊藏
通高4.8公分　腹徑2公分

2

紫紅色玻璃膽瓶形鼻煙壺

【清乾隆】　清宮舊藏
通高5.3公分　腹徑3公分

◎長圓燈籠形，圓口，平底。通體為粉
色玻璃，上有紅色螺旋式紋飾。壺底陰
刻「乾隆年製」楷書款。
◎此鼻煙壺造型玲瓏秀美，色彩柔和，
是乾隆時期單色玻璃鼻煙壺中的精美之
作，清宮造辦處玻璃廠製品。

◎膽瓶形，垂腹，平底，金星玻璃嵌珊
瑚蓋。通體為紫紅色半透明玻璃，光素
無紋。底陰刻「乾隆年製」款。
◎此壺雖無紋飾，卻以其俏麗的造型與
純美的色彩取勝。為清宮造辦處玻璃廠
製品。

3
紫紅色玻璃葫蘆形鼻煙壺

【清中期】　清宮舊藏
通高7.7公分　腹徑3.6公分

◎葫蘆形，直口，平底，銅鍍金鏨花蓋連象牙匙。通體紫紅色玻璃，光素無紋。

◎此鼻煙壺造型敦實，線條渾圓流暢，色澤沉穩，雖無款識，應是乾隆朝的作品。

4
黃色玻璃馬蹄形鼻煙壺
【清中期】　清宮舊藏
通高6公分　腹徑4.2公分

◎馬蹄形，珊瑚蓋連象牙匙。通體黃色玻璃，俗稱「雞油黃」色，光素無紋。

◎此壺造型穩重，色彩嬌嫩，表面平滑，顯出尊貴的皇家風采。

5

黃色玻璃垂膽形鼻煙壺及鼻煙碟

【清中期】

通高7.5公分　腹徑3.3公分

◎敞口，垂膽形扁圓腹，平底，翠綠蓋。通體黃色玻璃，俗稱「雞油黃」色，質地勻淨溫潤，光素無紋。附圓形黃色玻璃鼻煙碟。

◎此壺色彩柔和，是黃色玻璃製品中之精品。

6
淡藍色玻璃蛐蛐罐形鼻煙壺
【清中期】 清宮舊藏
通高4.7公分 腹徑2.4公分

◎蛐蛐罐形,廣口出沿,平底,珊瑚蓋
連象牙匙。壺體淡藍色,光素無紋,近
口沿處淡粉色,口沿套黃色玻璃。
◎此壺色彩柔和,造型獨特,但開口過
大,從使用功能上看,不利於鼻煙的存
儲。

7
玻璃仿白玉鼻煙壺
【清中期】
通高5.2公分 腹徑4公分

◎扁瓶形,珊瑚雕團螭紋蓋連象牙匙。
通體白色玻璃,仿白玉的效果,潔白無
瑕,光素無紋。
◎這是清代玻璃中仿玉效果較好的一
件。

8
孔雀藍色玻璃鼻煙壺
【清中期】 清宮舊藏
高6.7公分 腹徑3.5公分

◎長瓶形，橢圓形平底，銅鍍金鏨花蓋連象牙匙。通體為孔雀藍色玻璃，光素無紋。

◎此壺器形端莊，顏色純正，雖無紋飾，卻以其夢幻般的色彩取勝。

9
藍色玻璃橄欖形鼻煙壺
【清中期】 清宮舊藏
通高8.4公分 腹徑3.2公分

◎橄欖形，腹部略鼓，平底，銅鍍金鏨花蓋連象牙匙。通體寶藍色透明玻璃，光素無紋。

◎此壺的器形在瓷器中較常見，但在鼻煙壺中則不多見，為宮廷造辦處的製品。

10
茶色透明玻璃鼻煙壺
【清嘉慶】
通高6公分　腹徑4.6公分

◎扁圓體，腹部磨成規矩的幾何體，翠蓋。通體茶色透明玻璃。底部陰刻「嘉慶年製」楷書款。

◎此件鼻煙壺為嘉慶標準器，清宮造辦處玻璃廠製造。

11
白套藍玻璃竹鵲圖鼻煙壺
【清乾隆】 清宮舊藏
通高5.6公分 腹徑3.8公分

◎扁瓶形，兩側肩部飾藍色獸面銜環耳。以涅白色玻璃為胎。壺體前後兩面作圓形開光，內嵌染牙竹鵲圖，兩隻喜鵲一在空中飛舞，一棲息於翠竹之上，生動逼真。開光外罩無色透明玻璃。底陰刻「乾隆年製」楷書款。
◎此壺集套玻璃與鑲嵌兩種工藝於一身，是一種獨特的玻璃器裝飾藝術。

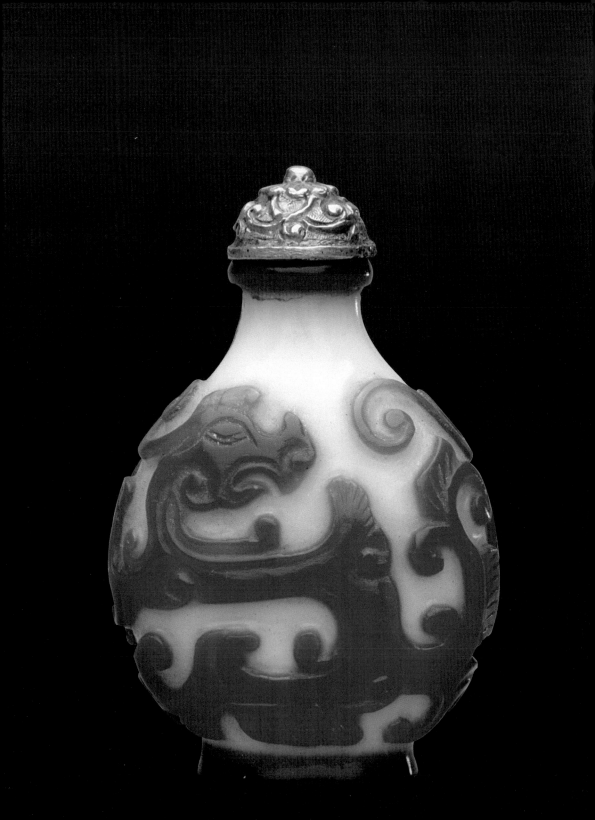

12
白套紅玻璃夔鳳紋鼻煙壺

【清乾隆】　清宮舊藏

通高4.8公分　腹徑3.2公分

◎扁瓶形，橢圓形圈足，銅鍍金鏨花蓋
連象牙匙。白地套粉紅色玻璃，一面飾
夔龍紋，另一面飾夔鳳紋，寓意龍鳳呈
祥。底陰刻「乾隆年製」款。

◎此壺的造型、紋飾具有典型的宮廷藝
術風格，為宮廷造辦處玻璃廠所造御用
品。

13
白套紅玻璃花卉紋鼻煙壺

【清乾隆】　清宮舊藏

通高5.9公分　腹徑2.3公分

◎圓長瓶形，圓形圈足，銅鍍金鏨花蓋
連象牙匙。白地套深粉紅色玻璃，通體飾
天竺、菊花、月季、靈芝等花卉紋，幾
隻蝙蝠飛舞於花叢中，寓福壽延年之
意。底陰刻「乾隆年製」款。

◎此鼻煙壺為清宮造辦處玻璃廠所製。

14
白套紅玻璃花卉紋鼻煙壺
【清乾隆】　清宮舊藏
通高5.2公分　腹徑3.8公分

◎扁瓶形，平底，銅鍍金鏨花蓋連象牙匙。白地套粉紅色玻璃，壺體一面飾菊花，另一面飾海棠花，兩隻蜜蜂在花叢中飛舞。底陰刻「乾隆年製」款。

◎此鼻煙壺為清宮造辦處玻璃廠所製。

15
紅套藍玻璃芝仙紋鼻煙壺
【清乾隆】 清宮舊藏
通高5.4公分　腹徑4公分

◎扁瓶形，平底，銅鍍金鏨花蓋連象牙匙。豇豆紅地套天藍色玻璃，一面飾水仙花，另一面飾竹、靈芝及飛舞的蝙蝠，寓芝仙祝壽之意。底陰刻「乾隆年製」款。

◎此壺的顏色搭配比較特殊，為清宮造辦處玻璃廠所造。

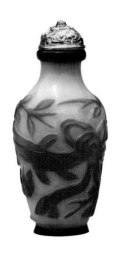

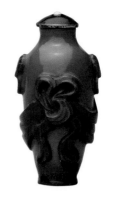

16
白套紅玻璃花草袱繫紋鼻煙壺
【清乾隆】　清宮舊藏
通高5.7公分　腹徑2.6公分

17
藍套紅玻璃袱繫紋鼻煙壺
【清乾隆】　清宮舊藏
通高4.6公分　腹徑2.3公分

◎圓瓶形，圓平底。白地套紅色玻璃，
壺體環飾袱繫紋，幾隻蜜蜂和花草枝葉
點綴其間。底陰刻「乾隆年製」款。
◎此壺為宮廷造辦處玻璃廠所造。

◎瓶形，圈足，銅燒藍蓋連象牙匙。藍
地套豇豆紅色玻璃，壺體環飾袱繫紋，
正中打成蝴蝶結，兩側肩部飾獸面銜環
耳。底陰刻「乾隆年製」款。
◎此壺為清宮造辦處玻璃廠所製。

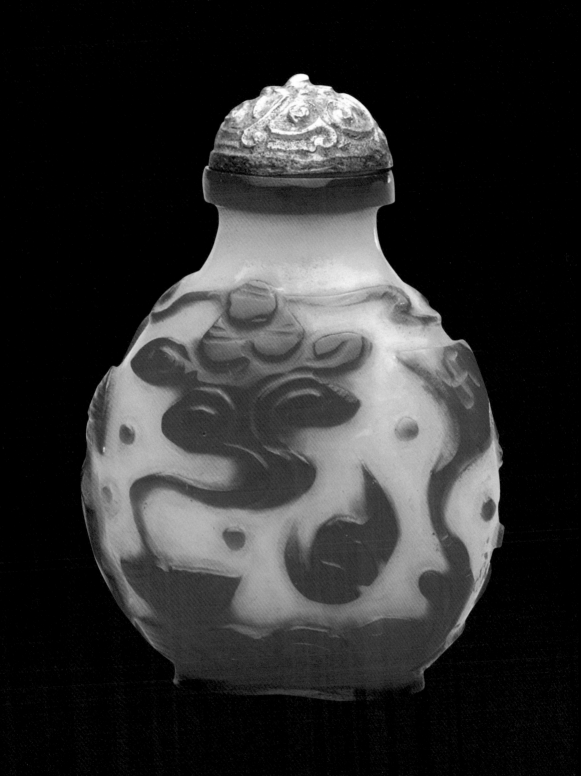

18
白套紅玻璃仙閣圖鼻煙壺
【清乾隆】　清宮舊藏
通高5.8公分　腹徑4公分

19
白套粉紅玻璃螭紋鼻煙壺
【清乾隆】　清宮舊藏
通高5.5公分　腹徑3.8公分

◎扁瓶形，銅鍍金鏨花蓋連象牙匙。白
地套紅色玻璃，壺體通景飾海屋添籌及
萬福來朝圖。圖中浪花托起一仙閣，周
圍有蝙蝠及「卍」字，一隻仙鶴銜籌而
至。底陰刻「乾隆年製」楷書款。
◎海屋添籌寓添壽之意。傳說海中有一
樓，樓內有一瓶，瓶內儲有世間人們的
壽數，如令仙鶴銜一籌添入瓶中，便可
多活百年。
◎此鼻煙壺是清宮造辦處玻璃廠所製。

◎扁瓶形，平底，銅鍍金鏨花蓋連象牙
匙。白地套粉紅色玻璃上飾一螭環繞壺
體。壺底陰刻「乾隆年製」楷書款。
◎此鼻煙壺為宮廷造辦處玻璃廠所造，
其外形、紋飾均為典型的御製品。

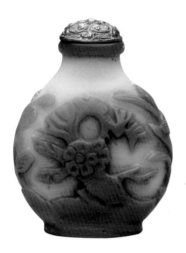

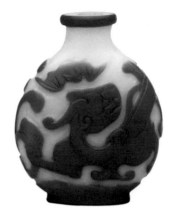

20
白套綠玻璃梅花紋鼻煙壺
【清乾隆】　清宮舊藏
通高5.8公分　腹徑4.4公分

21
白套藍玻璃螭蝠紋鼻煙壺
【清乾隆】　清宮舊藏
高5.1公分　腹徑4.3公分

◎扁瓶形，平底，銅鍍金鏨花蓋。通體
白地套綠色玻璃，腹部飾梅花圖，兩朵
梅花相互疊壓開放於枝頭，梅枝彎曲伸
展，蒼勁有力，壺底陰刻「乾隆年製」
楷書款。

◎此鼻煙壺為清宮造辦處玻璃廠所造。

◎扁瓶形，平底。白地套藍色玻璃，上
飾一螭虎環繞，螭首上方有一隻蝙蝠。
底陰刻「乾隆年製」款。

◎螭為傳說中的異獸，蝠諧音「福」，
寓意吉祥。

◎此鼻煙壺為清宮造辦處玻璃廠所造。

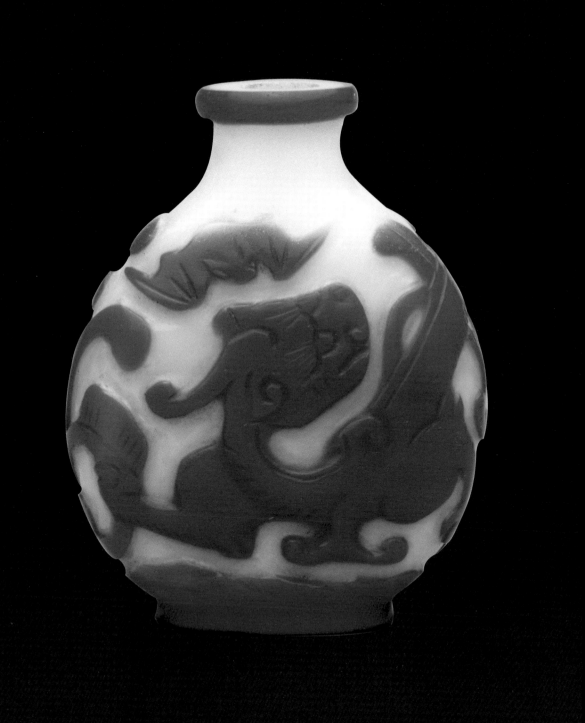

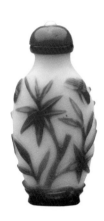

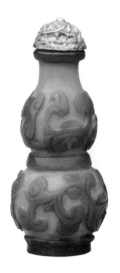

22
白套粉玻璃竹蝶水仙紋鼻煙壺
【清乾隆】　清宮舊藏
通高4.9公分　腹徑2.5公分

23
藍套寶藍玻璃螭紋葫蘆形鼻煙壺
【清乾隆】　清宮舊藏
通高6.3公分　腹徑2.8公分

◎瓶形，平底，珊瑚嵌珍珠蓋。通體白
地套粉色玻璃，一面飾竹蝶圖，幾隻蝴
蝶盤旋飛舞於竹枝上方，另一面飾水仙
花。壺底陰刻「乾隆年製」楷書款。
◎此鼻煙壺為宮廷造辦處玻璃廠所造，
由於採用的是滿套的方法，故鼻煙壺表
面有比較明顯的凹凸感。

◎葫蘆形，唇口，束腰，平底，銅鍍金
鏨花蓋連象牙匙。天藍地套寶藍色玻
璃，上下壺體分別飾一條盤繞的螭紋。
底陰刻「乾隆年製」款。
◎此壺為宮廷造辦處玻璃廠製品，色彩
典雅莊重。

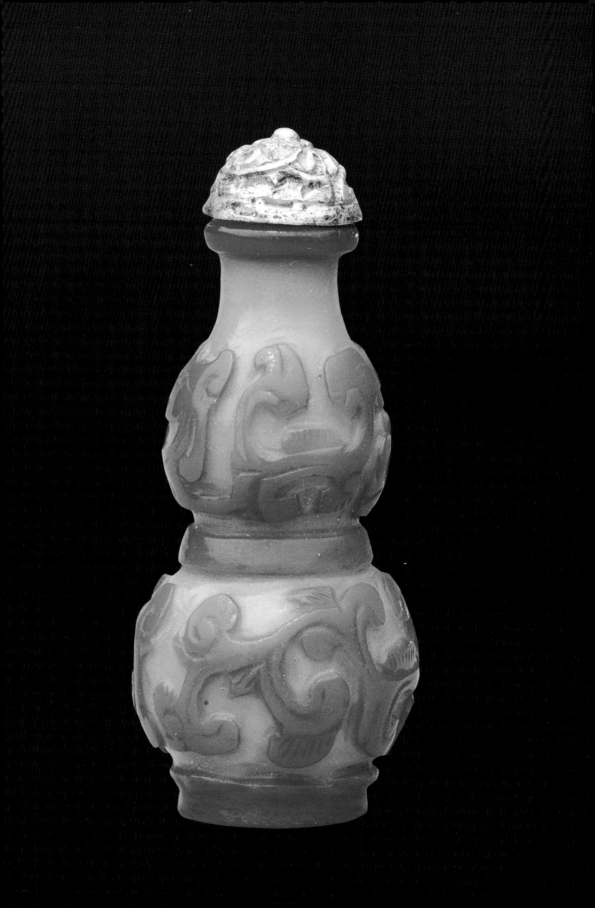

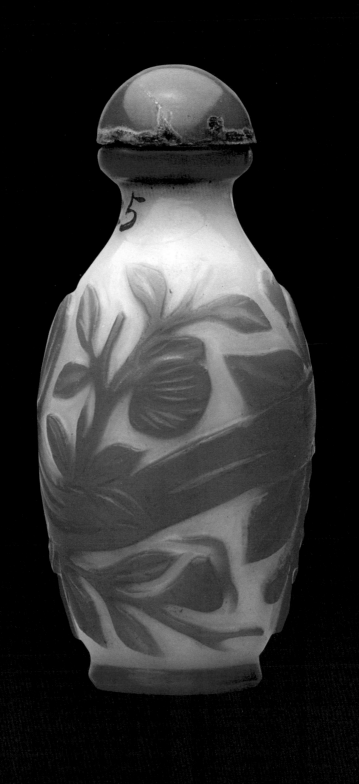

24
白套藍玻璃袱繫紋鼻煙壺
【清乾隆】　清宮舊藏
通高4.8公分　腹徑2.4公分

25
綠套藍玻璃花卉紋鼻煙壺
【清乾隆】　清宮舊藏
高5.7公分　腹徑4公分

◎瓶形，平底，珊瑚蓋。通體白地套藍玻璃，腹部飾袱繫紋及海棠花、竹子等吉祥紋飾。壺底陰刻「乾隆年製」楷書款。
◎此鼻煙壺為乾隆時期宮廷造辦處製作的標準器之一。

◎扁瓶形，平底，銅鍍金鏨花蓋連象牙匙。綠地套藍色玻璃，壺體飾菊花和海棠花，寓意長壽富貴。底陰刻「乾隆年製」款。
◎此壺為清宮造辦處玻璃廠所造。綠、藍兩色玻璃相套，在乾隆時期製品中不多見。

26
白套紅玻璃雲蝠紋鼻煙壺
【清乾隆】　清宮舊藏
通高5.3公分　腹徑3.8公分

◎扁瓶形，唇口，橢圓形圈足，銅鍍金鏨花蓋。白地套紅色玻璃，壺體飾通景雲蝠紋，數隻紅色蝙蝠在紅色雲紋襯托下盤旋飛舞，寓洪福之意。底陰刻「乾隆年製」款。

◎此壺為清宮造辦處玻璃廠所造。

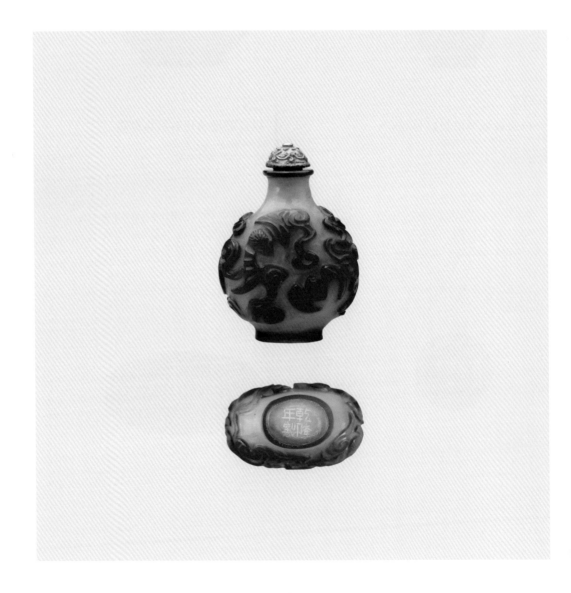

27
白套紅玻璃魚形鼻煙壺
【清乾隆】 清宮舊藏
高7.5公分

◎魚形,尾端翹起,以魚嘴為壺口。半透明乳白地套紅色玻璃。魚身為白色,魚頭、魚鰭、魚尾皆紅色,周身細刻鱗紋,壺體正中陰刻「乾隆年製」楷書款。

◎此壺構思新穎,造型獨特,工藝精湛,為乾隆款玻璃鼻煙壺中所僅見。

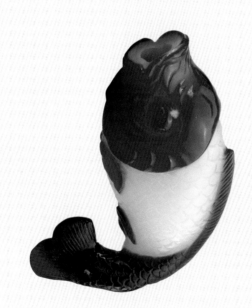

28
黃套綠玻璃豆莢蟈蟈圖鼻煙壺

【清中期】　清宮舊藏
通高5.4公分　腹徑4公分

◎扁瓶形，直口，平底，粉紅色碧璽蓋連象牙匙。黃地套綠色玻璃，壺體通景飾豆莢蟈蟈圖。豆秧的兩條細蔓分別伸向壺體的兩側，其上結出數個扁長的豆角，一隻蟈蟈落於豆莢上，作欲食狀，極為生動逼真。

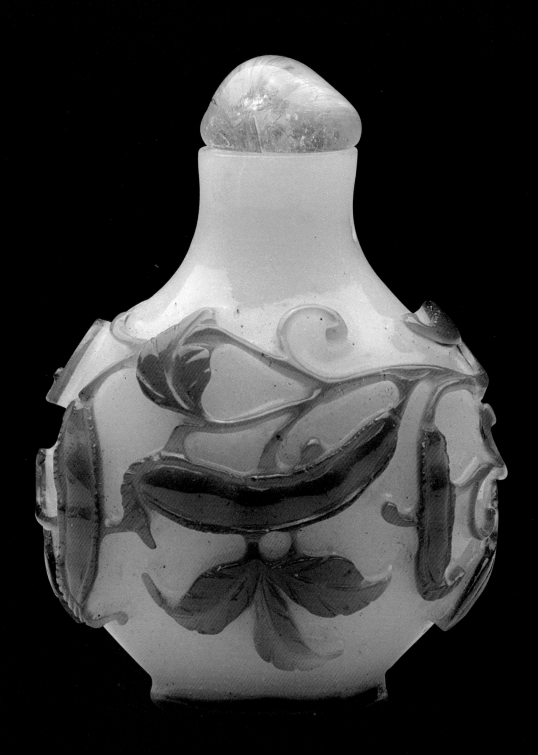

29
黑套紅玻璃茶花紋鼻煙壺
【清中期】　清宮舊藏
通高4.7公分　腹徑3.5公分

◎扁瓶形，紅玻璃蓋連竹匙。黑地套豇
豆紅色玻璃，壺體一面飾太湖石、海棠
花，另一面飾太湖石、茶花，寓意富貴
長壽。
◎套玻璃工藝以白套紅或套藍為主流，
黑地套紅玻璃者不多見，此壺堪稱獨樹
一幟。

30
綠套藍玻璃螭紋鼻煙壺
【清中期】　清宮舊藏
通高6.4公分　腹徑4.6公分

◎扁瓶形，平底，壺體兩側為獸面銜圓
環耳，銅蓋。通體綠套寶藍色玻璃，腹
部兩面各以一條翻轉飛舞的螭為紋飾。

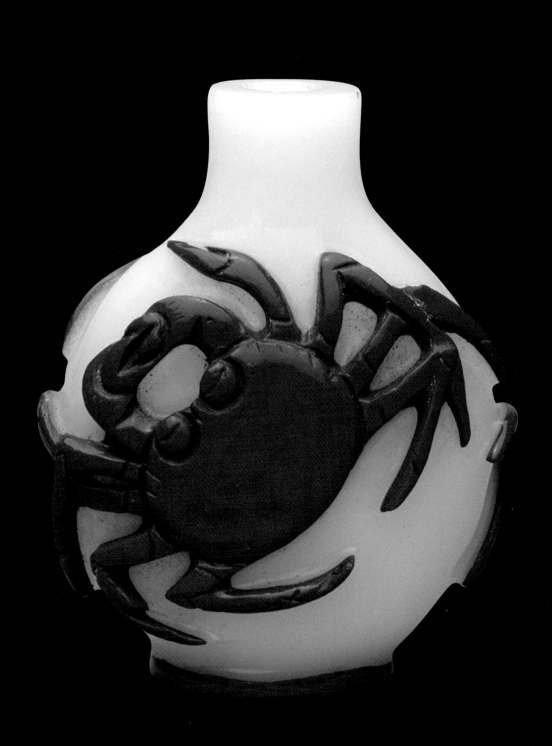

31
白套紅玻璃二甲傳臚圖鼻煙壺
【清中期】　清宮舊藏
高4.2公分　腹徑3.5公分

◎扁瓶形。白地套豇豆紅色玻璃，壺體
兩面均飾螃蟹一隻，惟妙惟肖，生動有
趣。

◎古時科舉甲科及第者，其名用黃紙書
寫，附於卷末，稱「黃甲」，世人又稱
二甲第一名為「傳臚」，故以此紋飾代
表黃甲傳臚或二甲傳臚，寓科舉及第之
意。

32
白套藍玻璃歲寒三友圖鼻煙壺
【清中期】
通高7.9公分　腹徑2.8公分

◎扁瓶形，紅珊瑚嵌珍珠蓋連象牙匙。
白色套寶藍色玻璃，腹部一面以松樹盤
繞成「壽」字形，另一面飾梅、竹紋
飾，組成松竹梅歲寒三友圖，有長壽之
寓意。

◎此鼻煙壺玻璃色澤純美，潔白如玉，
藍若寶石，是套色玻璃製品中的佳作。

33
褐套綠玻璃桃形鼻煙壺
【清中期】　清宮舊藏
通高5.3公分　腹徑3.7公分

◎桃形，綠玻璃蓋連象牙匙。通體褐紅色玻璃為桃實，壺口部套綠色透明玻璃，作成桃葉狀，覆於桃實上，造型生動。

◎以桃為題材的吉祥圖紋有很多，桃實俗稱「仙桃」、「壽桃」，傳說食之可以延年益壽，故多以其形象寓意長壽。

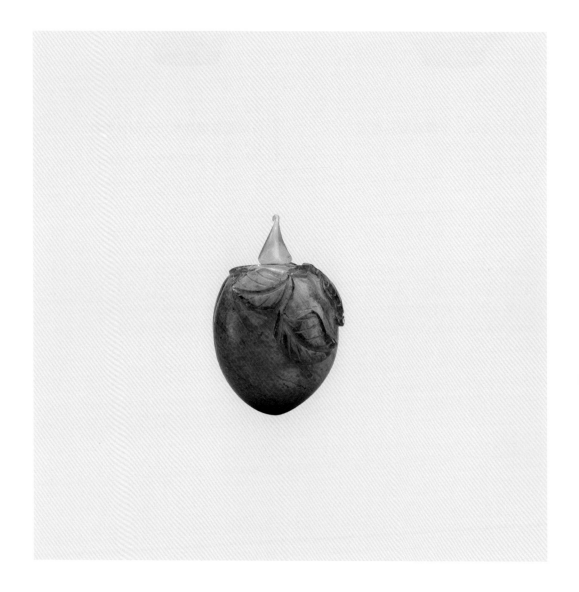

34
玻璃胎畫琺瑯暗八仙紋鼻煙壺
【清乾隆】 清宮舊藏
通高6.2公分　腹徑3公分

◎燈籠式，圈足，銅鍍金鏨花蓋。紅色透明玻璃胎上施琺瑯彩，腹上半部繪瓔珞紋，下半部繪海水浪花托暗八仙紋，隱喻八仙過海，祝頌長壽之意。底署「乾隆年製」楷書款。

◎以紅色透明玻璃胎描繪琺瑯彩紋飾的器物，在故宮博物院藏品中僅此一件。暗八仙紋，即以神話傳說中的八位仙人手持的寶物來代表八仙。

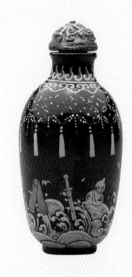

35
玻璃胎畫琺瑯花鳥紋鼻煙壺
【清乾隆】 清宮舊藏
通高5.7公分 腹徑4公分

◎扁瓶形，橢圓形圈足。銅鍍金鏨花蓋連象牙匙。涅白玻璃胎上施金色琺瑯釉為地，壺體兩面飾花瓣式開光，開光內繪春秋花鳥圖。一面為白頭、月季、柳樹，另一面為白頭、菊花、月季和山石。寓意長壽富貴。開光外繪如意雲頭紋及花草紋。底陰刻「乾隆年製」篆書款。

◎此壺開光內飾以金地，為宮廷造辦處玻璃廠所造的皇家御用器。

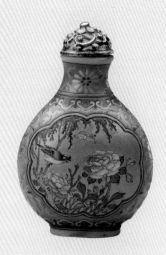

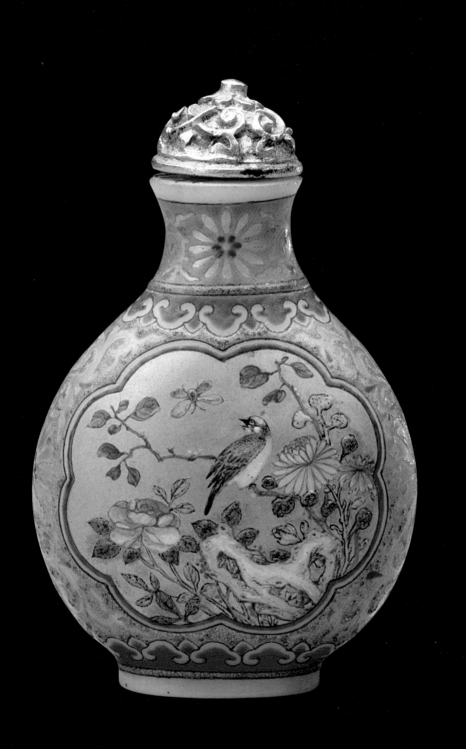

36
玻璃胎畫琺瑯富貴圖鼻煙壺
【清乾隆】　清宮舊藏
通高5.4公分　腹徑4公分

◎扁瓶形，橢圓形圈足，銅鍍金鏨花蓋連象牙匙。涅白玻璃胎上施金色琺瑯釉為地，壺體兩面飾花瓣式開光，開光內一面繪芙蓉、桂花，一面繪梅花、茶花，寓意富貴榮華。開光外繪纏枝花紋。底陰刻「乾隆年製」篆書款。

◎此壺為宮廷造辦處玻璃廠製作，通體飾以金地，顯示出皇家御用器的富麗堂皇。與之紋飾、工藝相同的鼻煙壺故宮博物院僅存三件，頗為珍貴。

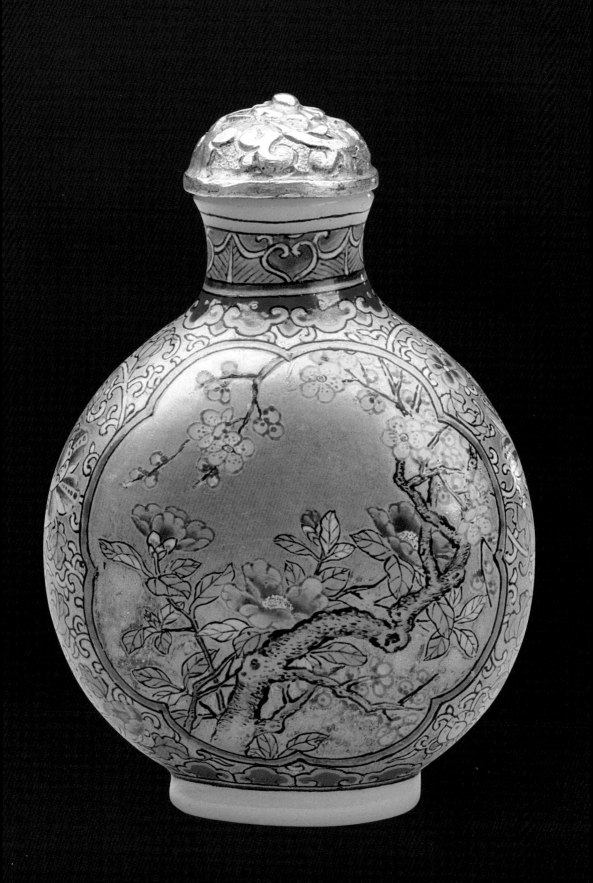

37
玻璃胎畫琺瑯夔龍紋鼻煙壺

【清乾隆】　清宮舊藏
通高4.8公分　腹徑4公分

◎八角扁瓶形，平底，銅鍍金鏨花蓋連象牙匙。涅白玻璃胎上施粉紅色琺瑯釉為地，壺體前後兩面凸起，飾一藍一綠兩夔龍相互纏繞，環周繪藍彩纏枝花紋。底陰刻「乾隆年製」款。

◎此壺造型秀美規矩，紋飾層次清晰，色彩搭配和諧，為宮廷造辦處玻璃廠所製精品。

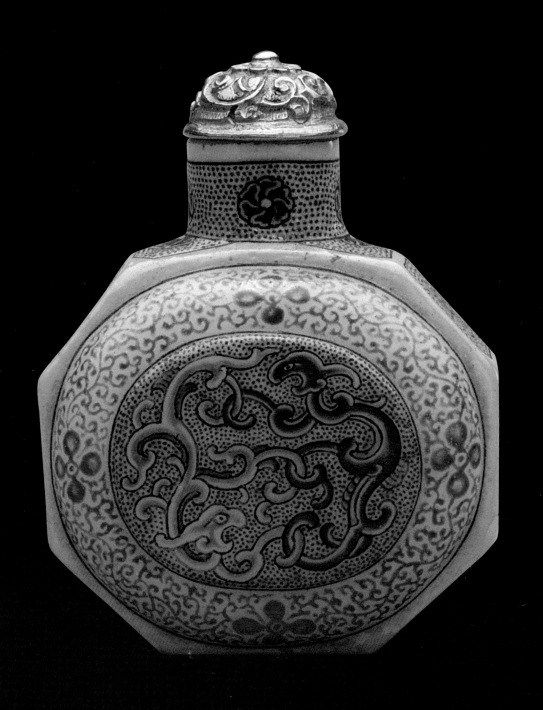

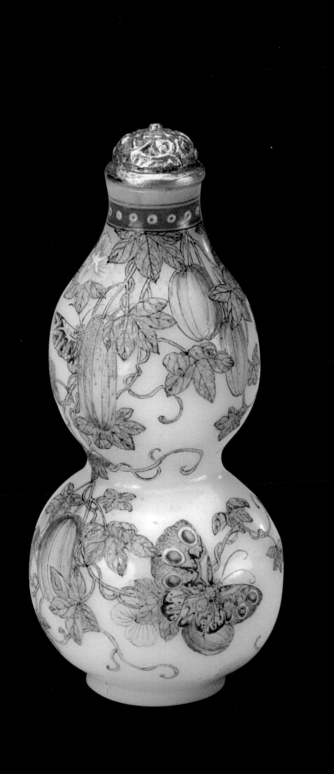

38
玻璃胎畫琺瑯瓜蝶圖葫蘆形鼻煙壺
【清乾隆】　清宮舊藏
通高6.6公分　腹徑3.1公分

◎葫蘆形，直口，束腰，圈足，銅鍍金鏨花蓋連象牙匙。涅白玻璃胎上繪琺瑯彩，通體繪瓜蝶圖。瓜圓熟飽滿，蔓婉轉纏繞，蝴蝶在花葉間飛舞。底署藍色「乾隆年製」楷書款。
◎蝶與「耋」諧音，葫蘆與「福祿」諧音，寓意瓜瓞綿綿，福祿萬代。

39
玻璃胎畫琺瑯福祿圖葫蘆形鼻煙壺
【清乾隆】 清宮舊藏
通高6.4公分 腹徑3.2公分

◎葫蘆形，直口，束腰，圈足，銅鍍金鏨花蓋連象牙匙。白玻璃胎上繪琺瑯彩，通體繪枝繁葉茂的葫蘆，綠葉、白花與黃色的葫蘆交相掩映，五隻紅色的蝙蝠飛舞其間。底署藍色「乾隆年製」楷書款。

◎葫蘆長蔓，有連綿不斷之意，蝠與「福」同音，寓意五福捧壽、福祿萬代。

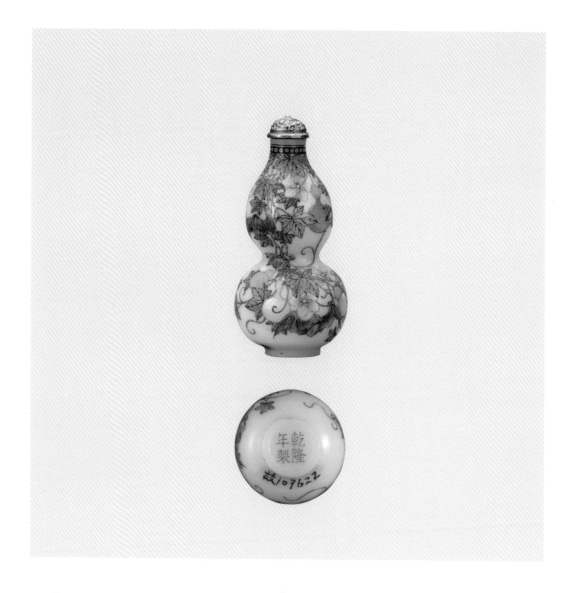

40
玻璃胎畫琺瑯秋豔圖葫蘆形鼻煙壺
【清乾隆】 清宮舊藏
通高6公分 腹徑2.8公分

◎葫蘆形，直口，束腰，圈足，銅鍍金鏨花蓋連象牙匙。白玻璃胎上施黃地琺瑯彩地，壺體繪通景芙蓉、雞冠花和秋菊、紅葉，寓意吉祥。底署藍色「乾隆年製」楷書款。

◎此壺為一對，皆畫工精細，色彩豔麗。

41
玻璃胎畫琺瑯仕女圖鼻煙壺
【清乾隆】　清宮舊藏
通高7公分　腹徑2.6公分

◎扁方瓶形，橢圓形圈足。豆綠色玻璃蓋連象牙匙。壺體四面作拱形開光，前後兩面繪仕女提籃，兩側面為胭脂色西洋建築風景圖。壺頸部飾蕉葉紋，肩部飾黃色蔓草紋。底署藍色「乾隆年製」楷書款。

◎此壺色彩柔和淡雅，在方寸之間準確生動地描繪出仕女的形象和西洋建築，體現了宮廷畫家高超的繪畫技巧和扎實的藝術功底。

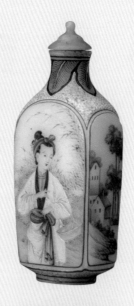

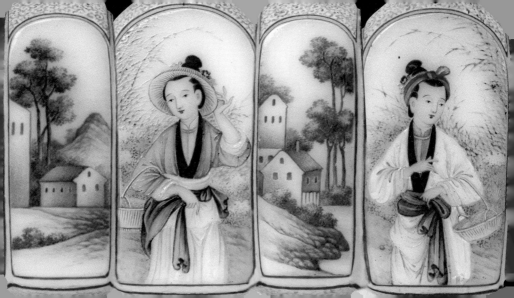

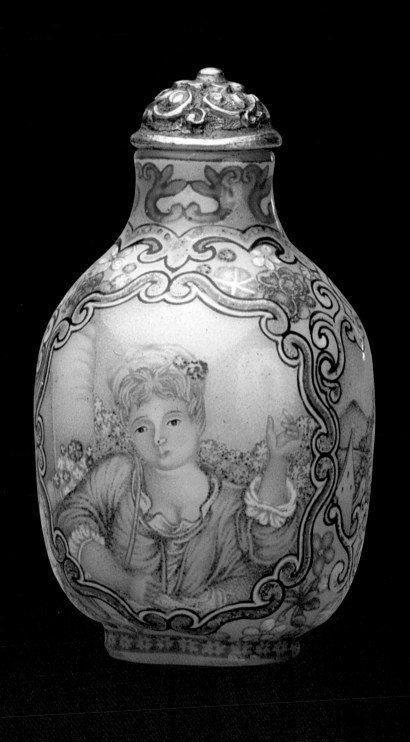

42
玻璃胎畫琺瑯西洋少女圖鼻煙壺
【清乾隆】　清宮舊藏
通高4公分　腹徑2.8公分

◎瓶形，直口，圈足，銅鍍金鏨花蓋連
象牙匙。涅白玻璃胎上施琺瑯彩，壺體
四面開光，前後兩面繪西洋少女圖，兩
側面繪胭脂粉色西洋建築。底陰刻「乾
隆年製」仿宋款。
◎此壺所繪西洋少女特點突出，儀態端
莊，係出自宮廷畫家之手。

43
玻璃胎畫琺瑯西洋少女圖鼻煙壺
【清乾隆】
通高4.6公分　腹徑3.5公分

◎八角扁瓶形，直口，平底，珊瑚蓋連
銅鍍金匙。白玻璃胎上繪琺瑯彩，壺體
前後兩面橢圓形開光內繪西洋少女半身
像，兩側面繪十字花紋。底陰刻「乾隆
年製」仿宋款。
◎此壺圖紋為宮廷畫家模仿西洋畫法所
繪，形式新穎。

44
玻璃胎畫琺瑯圖案式花紋鼻煙壺
【清乾隆】
通高5.6公分　腹徑2.9公分

◎扁圓體，銅鍍金蓋連象牙匙。白玻璃胎上施綠色琺瑯為地色，腹部開光內繪圖案式花紋。底部陰刻「乾隆年製」楷書款。

45
玻璃胎畫琺瑯桃實圖鼻煙壺
【清中期】
通高5.3公分　腹徑3.9公分

◎扁瓶形，碧璽蓋。白玻璃胎上施黃色琺瑯地，壺體繪通景桃樹一株，枝幹粗壯，枝頭粉紅色桃花盛開，碩大飽滿的桃實壓彎了樹枝，寓長壽之意。
◎此壺以黃色琺瑯為地，較好地襯托出粉紅色的主題花紋。以此式樣繪製的鼻煙壺，在北京故宮博物院僅藏三件。

46
玻璃胎畫琺瑯四季花紋瓜形鼻煙壺
【清嘉慶】 清宮舊藏
通高3.9公分 腹徑4.7公分

◎南瓜形。銅鍍金鏨花蓋連象牙匙。透明玻璃胎上繪琺瑯彩，每個瓜棱上繪一朵折枝花卉，有菊花、牽牛花、蓮花、桂花、梅花等四季花卉。

◎此壺內保留有黃簽一張，上書「嘉慶五年（1800年）三月初一日收玻璃鼻煙壺一個」，為當年宮中點收物品時的墨蹟，彌足珍貴。

47
黑玻璃灑金星鼻煙壺
【清乾隆】 清宮舊藏
通高5.2公分 腹寬3.2公分

◎吹製而成。扁圓體，底有橢圓形圈足。銅鍍金鏨花蓋連象牙匙。通體於黑色玻璃內灑有大小不等的顆粒狀金星，熠熠發光，色彩亮麗。底有陰刻「乾隆年製」楷書款。

◎灑金星玻璃是乾隆朝重要的玻璃品種之一，於乾隆六年（1741年）在西方傳教士的參與下，在清宮造辦處玻璃廠燒製成功。署有款識者，惟見鼻煙壺，故非常珍貴。此鼻煙壺的質地是一種複色玻璃，複色玻璃是指兩種或兩種以上色彩的玻璃結合在一個器物上。黑地灑金星玻璃屬於複色玻璃中的點彩類，它是以黑色玻璃作地，捺壓金星玻璃斑點成塊兒狀，從而呈現出金光閃閃的絢麗效果。

48
綠玻璃灑金星鼻煙壺
【清乾隆】 清宮舊藏
通高5.3公分 腹徑3.5公分

◎扁瓶形，直口，橢圓形平底。通體綠玻璃攪色為地，其上灑滿不規則的片狀金星為裝飾。底陰刻戧金「乾隆年製」款。

◎此壺為乾隆時期鼻煙壺的標準器。帶有乾隆款的灑金星玻璃鼻煙壺，故宮博物院僅有二件。

49
玻璃攪色灑金星葫蘆形鼻煙壺

【清中期】　清宮舊藏
通高5.3公分　腹徑4.2公分

◎葫蘆形，束腰，平底，銅鍍金鏨花蓋連象牙匙。壺體由藍、深紅、赤、淡綠、淡黃、褐等色玻璃攪製而成，形成不規則的自然紋理，其間點綴片狀金星，光彩熠熠，典雅華麗。
◎此壺製作工藝精湛，是攪色金星玻璃器中最精美的一件。

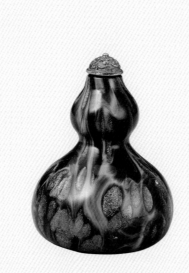

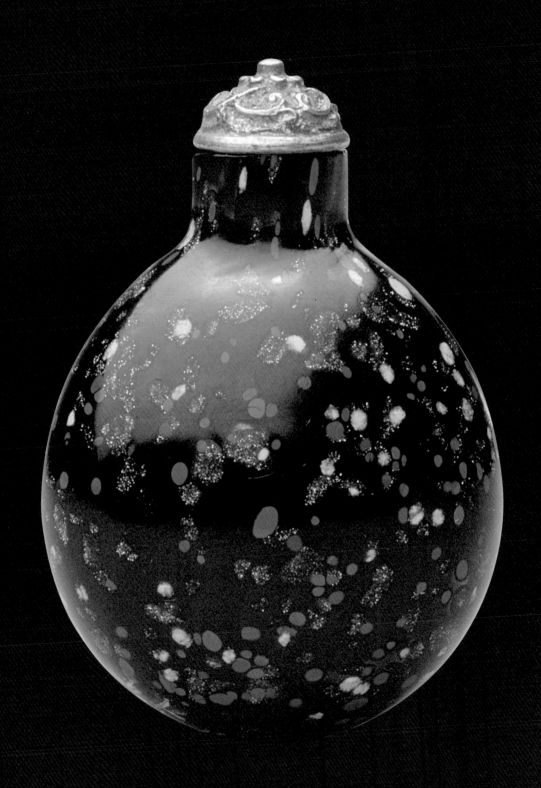

50
黑玻璃攪色灑金星鼻煙壺
【清中期】　清宮舊藏
通高4.6公分　腹徑3.1公分

◎扁瓶形，直口，圓底。銅鍍金鏨花蓋
連象牙匙。通體黑色地，其上點綴紅、
黃、藍、金等顏色的星狀裝飾，具有滿
天星的獨特效果。

51
金星玻璃罐形鼻煙壺
【清中期】　清宮舊藏
通高4公分　腹徑3公分

◎罐形，壺體凸起十二道棱脊，蓋能開
啟，內有鼻煙壺小蓋連象牙匙。通體棕
色玻璃，內有金星閃閃發光，表面光素
無紋。

52
金星玻璃二甲傳臚圖鼻煙壺
【清中期】　清宮舊藏
高7公分　腹徑6公分

◎瓶形，圓肩，平底。通體為褐色金星玻璃，壺體一面套綠色金星玻璃，上刻兩隻肥碩的螃蟹在蘆葦中穿行，寓意二甲傳臚，科舉及第；另一面光素。

◎此壺體大厚重，以兩種不同顏色的金星玻璃組成一器，實屬罕見。

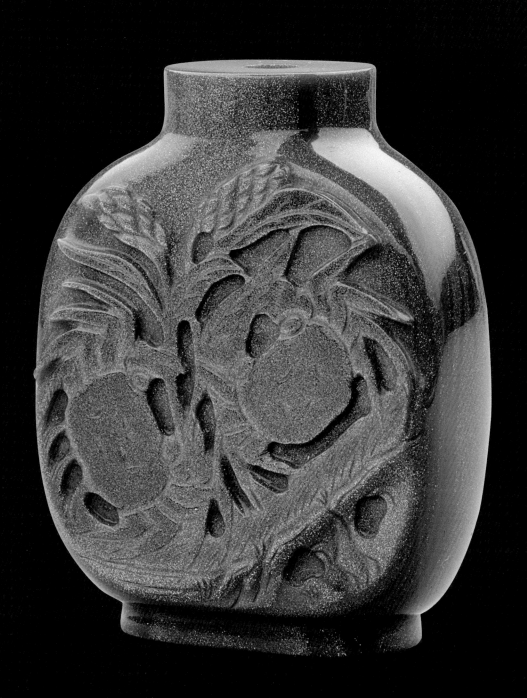

53

藍玻璃描金垂釣圖鼻煙壺

【清乾隆】 清宮舊藏

通高5公分 腹徑2.3公分

◎瓶形，圈足，銅鍍金鏨花蓋。通體深藍色透明玻璃，其上有通景描金老翁垂釣圖，由於時間久遠，圖紋已經磨損。底署戧金「乾隆年製」仿宋款。

◎此壺仿藍寶石色彩，潔淨透明，外有緞面盤扣鼻煙壺套。為故宮博物院珍藏的惟一一件玻璃描金作品。

54
雄黃色玻璃鼻煙壺
【清中期】 清宮舊藏
通高6.9公分 腹徑4.8公分

◎扁瓶形,直口,圈足,銀嵌翠蓋。攪色玻璃工藝。通體為雄黃色玻璃,口及頸肩部有不規則的花斑紋。兩側肩部有獸面銜環耳。

◎雄黃為礦物,又名雞冠石,橘黃色。此壺即為仿雄黃石效果的製品。

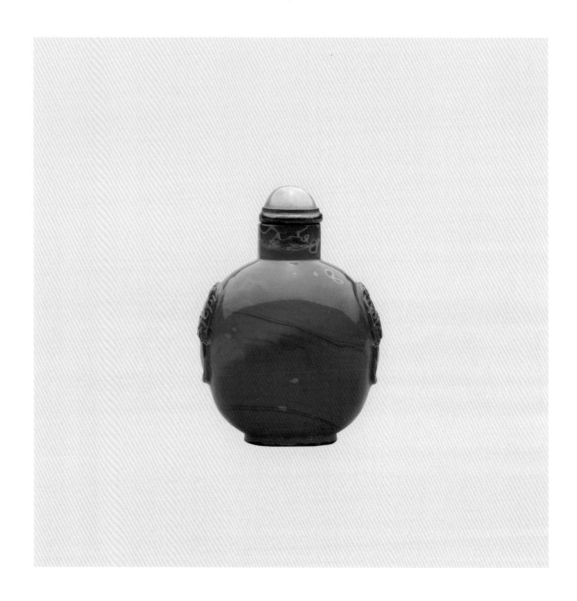

55
白玻璃攪色鼻煙壺
【清中期】 清宮舊藏
通高6.4公分 腹徑3.6公分

◎瓶形，豐肩斂腹，圓底，翡翠蓋。攪色玻璃工藝，壺體白玻璃地攪紅、綠、藍三色，形成花束形紋飾，造型獨特。

◎此壺色彩雅淨，壺、蓋搭配協調，渾然一體。

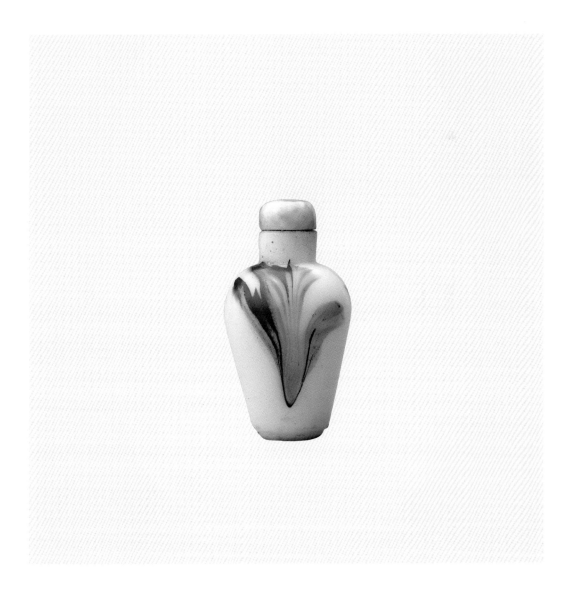

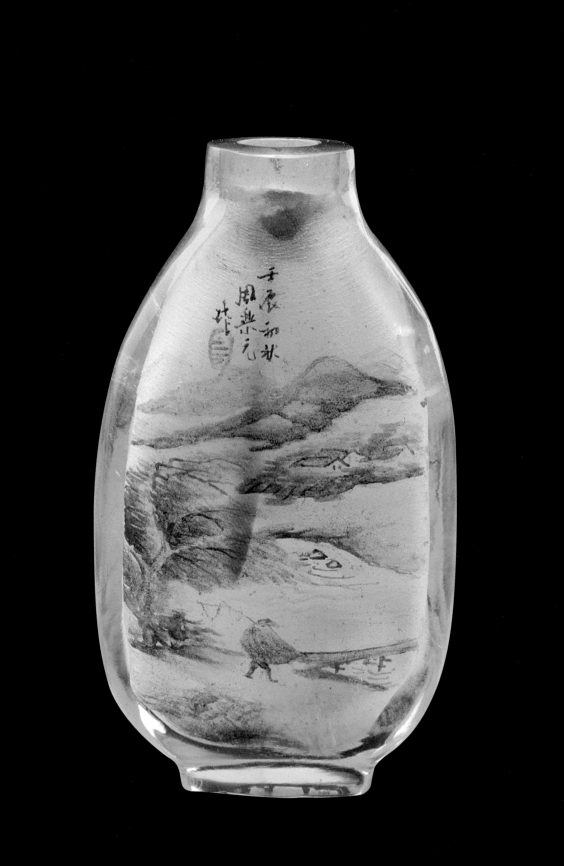

◎扁瓶形，直口，溜肩，圈足。壺體一面繪風雨歸漁，一漁人穿著蓑衣在風雨中歸來，遠處山巒起伏，數楹房舍隱約其間。署「壬辰初秋，周樂元作」款識。壬辰為光緒十八年（1892年）；另一面繪踏雪尋梅，一老者騎驢在雪地中前行，後隨一侍童，山坡上生出數枝梅花。

◎周樂元是晚清內畫鼻煙壺的一代宗師，其內畫作品題材廣泛，山水、人物、花鳥、草蟲，無不精美，尤擅山水。最能代表周樂元內畫水準的是仿清代畫家新羅山人的作品，此鼻煙壺即為其一。

56
周樂元玻璃內畫歸漁圖鼻煙壺
【清晚期】 清宮舊藏
高6.2公分　腹徑3.7公分

57
周樂元玻璃內畫風雨歸舟圖鼻煙壺

【清晚期】 清宮舊藏

通高4.1公分 腹徑2.3公分

◎罐形，直口，豐肩，圈足，碧璽蓋。壺體繪通景風雨歸舟圖，畫面中松樹挺拔，水榭精巧，在兩株被狂風刮歪的大樹下，一身披蓑衣、頭戴斗笠的漁翁正將船靠岸。底署「壬辰伏日，周樂元作」款識。

◎此壺為周樂元仿清代新羅山人的作品之一。作者於方寸之間惟妙惟肖地將人物、樹木和建築清晰地表現出來，確屬鬼斧神工之作。

58
馬少宣玻璃內畫京劇人物鼻煙壺

【清晚期】

通高6.7公分　腹徑3.8公分

◎扁瓶形。一面描繪著名京劇演員譚鑫培飾演的黃忠舞台形象，另一面配詩一首：「撫寫將軍事，何勞費筆端。時人欽二難，傳照遍長安。時在己亥冬至月為馬少宣。」（己亥為光緒二十五年，1899年）

◎馬少宣描繪的黃忠形象威風凜凜，栩栩如生，老當益壯，這是馬少宣最擅長的人物形象作品。

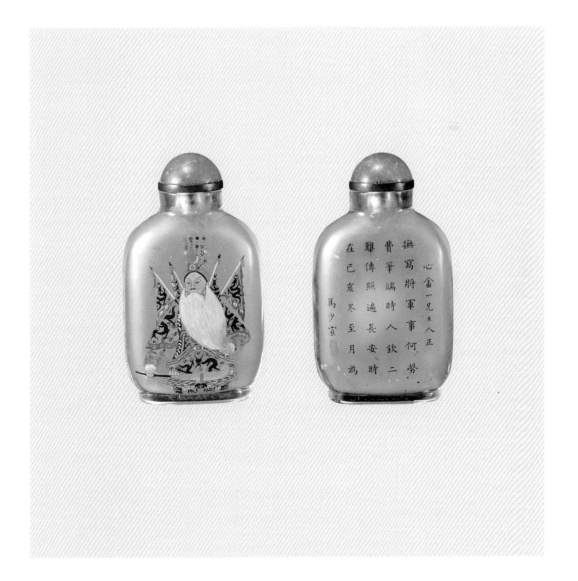

59
馬少宣玻璃內畫行旅圖鼻煙壺
【清晚期】
通高6.5公分　腹徑3.4公分

◎扁瓶形。一面繪行旅圖，山巒亭閣，溪水潺潺，有小橋橫跨兩岸；水邊垂柳婀娜，一老者正騎一匹白馬悠然前行，書童緊隨其後。另一面配有與所繪景物相一致的四句詩：「駿馬牽來御柳中，鳴鞭欲向小橋東。紅蹄飛踏春城雪，花領嬌嘶上苑風。」書仿歐體，筆力遒勁，工整嚴謹。

◎此壺是馬少宣內畫山水人物的傑作。

60
葉仲三玻璃內畫魚藻圖鼻煙壺

【清晚期】　清宮舊藏
高6.8公分　腹徑3.4公分

◎扁瓶形。腹部兩面均繪金魚水藻圖，其中一面的左上方署「壬辰仲春，葉仲三」款識。壬辰為光緒十八年（1892年）。

◎葉仲三，北京人（1869—1945年），是晚清著名的內畫鼻煙壺大師。他擅長用濃重的色彩描繪紋飾，內畫題材多取自古典名著，以雅俗共賞著稱於世。

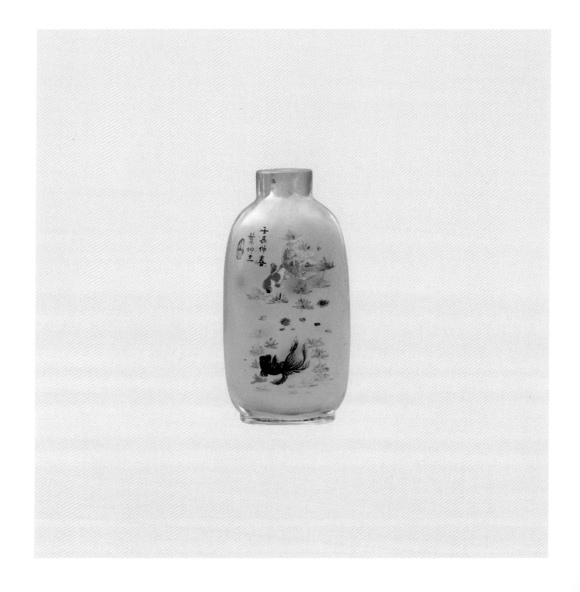

61
葉仲三玻璃內畫魚藻圖鼻煙壺

【清晚期】　清宮舊藏
通高7.5公分　腹徑5.7公分

◎造型渾圓，橢圓形圈足，兩側凸雕獸面銜環耳。腹部兩面飾相同的魚藻圖，金魚、鯉魚自由嬉戲於水草間。其中一面署「癸卯夏伏作於京師，葉仲三」款識。

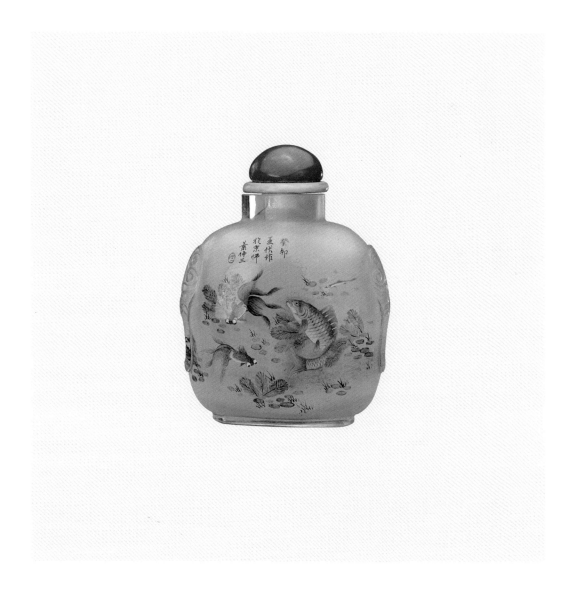

62
畢榮九玻璃內畫山水圖鼻煙壺
【清晚期】
通高6.4公分　腹徑3.1公分

◎扁體。一面繪設色山水景，一面繪設色山石、盆景圖，左上方題「乙未中秋寫，榮九作。」
◎畢榮九為山東第一位內畫名家。

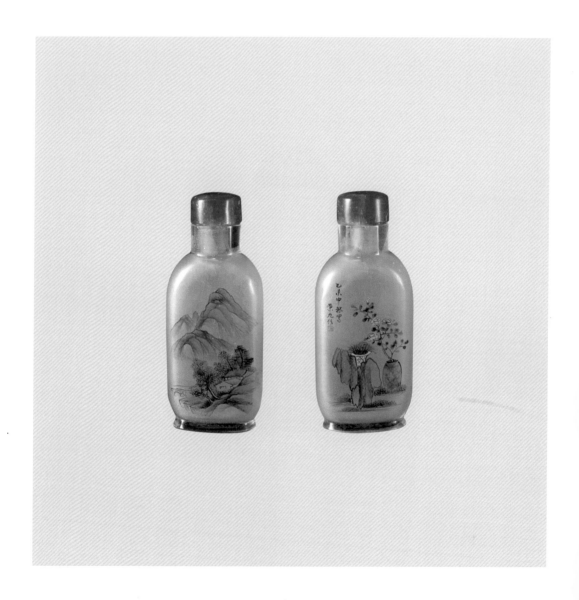

63

孟子受玻璃內畫臥冰求鯉圖鼻煙壺

【清晚期】
通高3.9公分　腹徑3.2公分

◎圓腹，圈足。一面繪臥冰求鯉圖；另一面繪雙歡圖，兩隻老虎相嬉戲，圖上題「雙歡圖，孟子受作」。

◎據載孟子受於1904年至1917年創作內畫作品。

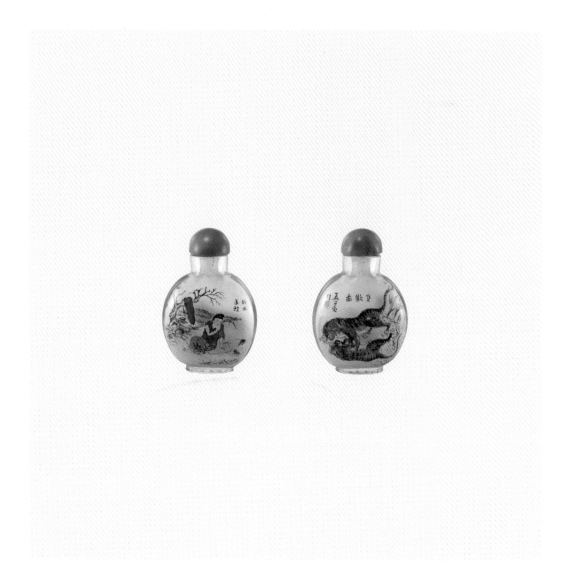

64
丁二仲玻璃內畫山水圖鼻煙壺

【清晚期】
通高6.5公分　腹徑3.1公分

◎扁體，翡翠蓋連象牙匙。一面繪山水景，瀑布從山澗飛流直下，山腳下綠樹掩映著茅舍、亭榭，左上角題「二仲寫」。另一面繪一群鳧在草叢中飛翔，圖上題「戊戌冬日伯珍二弟大人雅玩，兄王芝祥持增」。

◎丁二仲，原名丁尚庚。他的內畫作品以山水和鄉村小景為主。

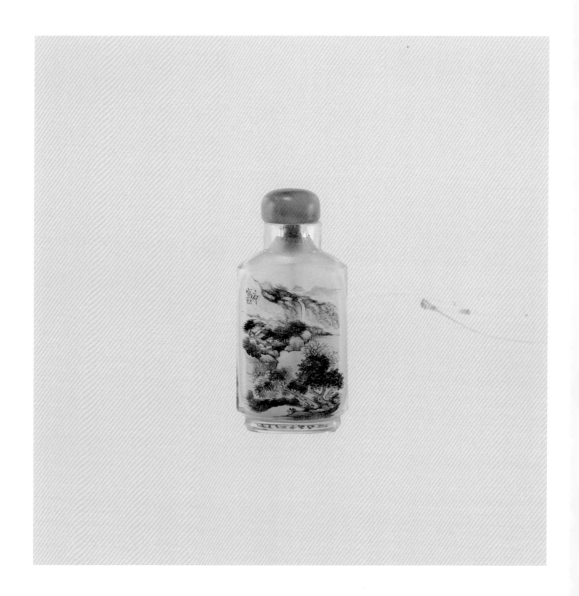

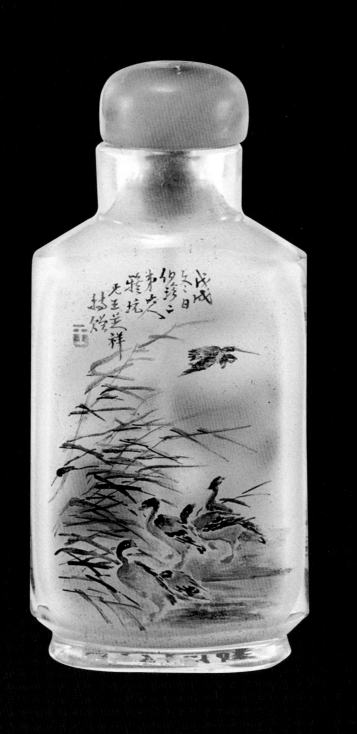

65
陳仲三玻璃內畫昆蟲圖鼻煙壺
【清晚期】
通高7.6公分　腹徑3.5公分

◎扁體。腹部繪通景山石、柳樹、昆蟲圖。一面繪蜻蜓、瓢蟲、天牛、蚱蜢、螳螂等。圖上題「己酉京師陳仲三作」。另一面繪蝴蝶、蜘蛛、蛐蛐等。

◎陳仲三擅長山水、驢、馬、草蟲內畫作品。

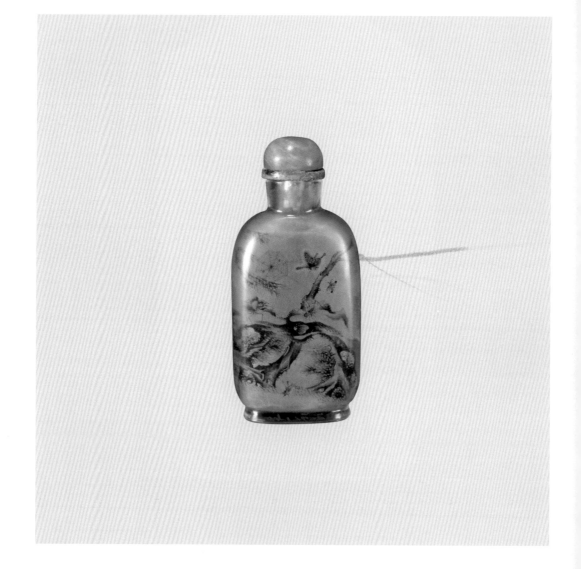

金屬胎琺瑯

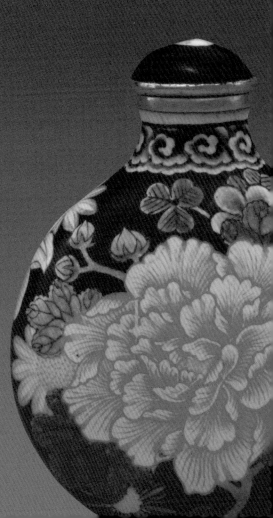

故宮博物院藏金屬胎琺瑯鼻煙壺一百五十餘件。清代琺瑯器的製造地主要有：清宮造辦處琺瑯作和北京、廣州、揚州等。其中製造鼻煙壺數量最多，生產歷史最清楚的是清宮造辦處琺瑯作。宮內琺瑯作的匠師們，大多數來自廣州，少數來自江西。康熙朝的畫琺瑯師，現知的有廣東巡撫楊琳選送來的潘淳、黃瑞興、阮嘉猷等。另外還請來了兩位外國畫琺瑯師，一位是康熙五十六年（1717）到京的法國人格雷佛雷，一位是康熙五十八年（1719）到京的陳中信。由此可以判定，康熙朝的畫琺瑯器，是由中國人和歐洲人共同製造的。雍正朝，胤禛皇帝對畫琺瑯情有獨鐘，故下令徵調畫琺瑯藝人。據記載，雍正年間先後由廣州選入的畫琺瑯人有譚榮、林朝楷、鄒文玉、張維奇、楊起勝、黃珠、倫斯立、張奇、鄺麗南等；由江西選入的有宋三吉、周嶽、吳士奇等。雍正六年（1728）在怡親王允祥的督導下，又新燒成十八種顏色的琺瑯釉料。乾隆帝對畫琺瑯鼻煙壺的製造更為熱心，從檔案記載看，琺瑯作中的畫琺瑯人經常保持在十人左右。早期的畫琺瑯人，除雍正朝的以外，從廣州選來的有黨應時、李慧林、曾玉蓮、黃琛、梁紹紋、羅福旼、胡立運等；中期有倫斯立、胡思明、梁觀、黎明、黃念、黃國茂等。嘉慶朝國勢漸衰，畫琺瑯器的製作勉強維持，至嘉慶十八年（1813），宮內停止了畫琺瑯鼻煙壺的生產。

66
畫琺瑯嵌匏東方朔偷桃圖鼻煙壺

【清康熙】　清宮舊藏
通高6.5公分　腹徑4.8公分

◎扁瓶形，橢圓形圈足，銅鍍金鏨花蓋連象牙匙。壺體兩面圓形開光內嵌飾相同的東方朔偷桃匏片。東方朔笑容可掬，長髯垂胸，身著短袍，肩扛桃枝，悠然前行。兩側飾纏枝花紋，中間一朵花心為黃地描綠色團壽字。圖紋整體寓意長壽。底施白釉，中心署藍色「康熙御製」楷書款。

◎此壺是以畫琺瑯和匏製工藝相結合製成的，新奇別致，格調高雅，加之康熙朝鼻煙壺傳世品非常稀少，故愈顯珍貴。

◎東方朔，是西漢武帝年間的大臣，為人詼諧，民間流傳有許多關於他的傳說。

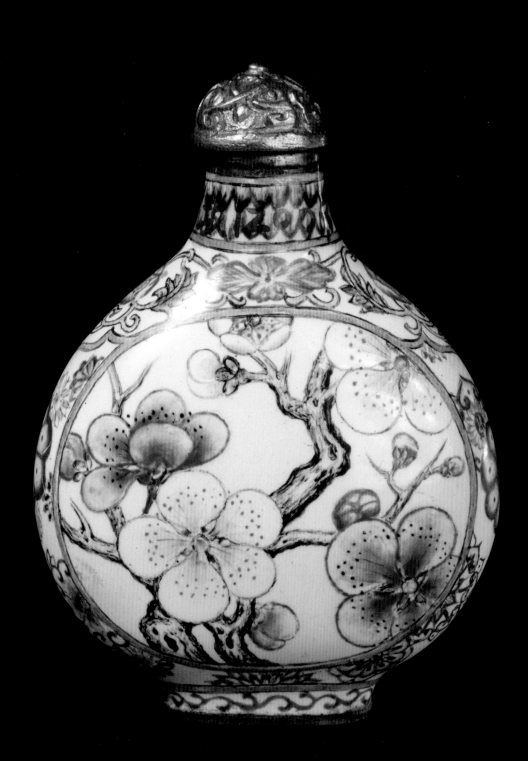

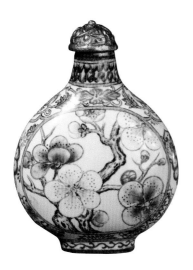

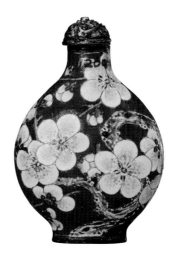

67
畫琺瑯梅花紋鼻煙壺
【清康熙】　清宮舊藏
通高6公分　腹徑4.5公分

68
畫琺瑯紫地白梅紋鼻煙壺
【清雍正】　清宮舊藏
通高6公分　腹徑4公分

◎扁瓶形，橢圓形圈足，銅鍍金鏨花蓋連象牙匙。壺體兩面飾圓形開光，開光內白釉地上彩繪梅花一株，紅、白二色梅花鮮艷俏麗，花瓣之上用暈色的技法，由淺入深，頗顯立體效果。開光外飾各色不同的花卉紋飾，或聚或散，與梅花互相映襯。底施白釉，中心署藍色「康熙御製」楷書款。

◎金屬胎扁壺係仿古代背壺形。此壺造型簡潔秀美，色彩柔和淡雅，描繪細緻生動，具有強烈的時代特徵，為康熙朝的代表作品。

◎扁瓶形，橢圓形圈足，銅鍍金鏨花蓋連象牙匙。通體紫紅釉地繪白梅花一株，梅花枝杈盤虬交錯，盛開的花朵綴滿枝頭。花心以淡綠、淡黃色點染，雅逸清新。底施白釉，中心署藍色「雍正年製」楷書款。

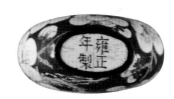

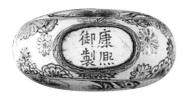

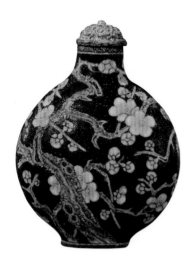

69
畫琺瑯黑地白梅紋鼻煙壺

【清雍正】　清宮舊藏
通高6公分　腹徑4.5公分

◎扁瓶形，橢圓形圈足，銅鍍金鏨花蓋連象牙匙。通體黑釉地繪老梅一株，梅枝舒展，數十朵梅花和花蕾分佈其間。底施白釉，中心署藍色「雍正年製」楷書款。

◎此壺繪製精細，纖細的花蕊絲絲畢現，蒼老的樹結生動逼真，充分體現了雍正朝的工藝特徵，為這一時期的代表性作品。

70
畫琺瑯牡丹紋鼻煙壺

【清雍正】　清宮舊藏
通高4.5公分　腹徑3.4公分

◎扁瓶形，圓底，寶藍色玻璃蓋連象牙匙。在黑釉地上彩繪折枝花紋。壺體兩面均繪盛開的粉紅色牡丹花一朵，花朵碩大，花瓣層層疊疊，充滿生機，周圍輔以綠葉、秋菊、黃花。

◎此壺雖無款識，但從形制、色彩、畫工等諸方面可以斷定其為雍正朝的佳作。

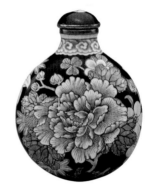

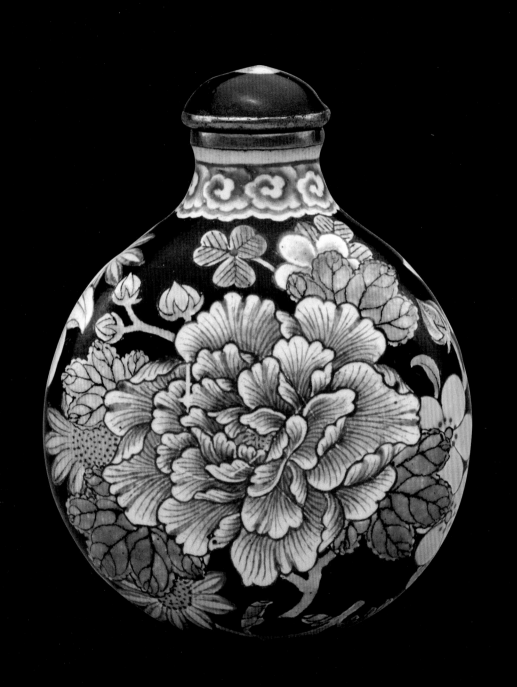

71
畫琺瑯勾蓮紋荷包形鼻煙壺
【清雍正】　清宮舊藏
通高3.5公分　腹徑3.2公分

72
畫琺瑯紅蝠紋葫蘆形鼻煙壺
【清雍正】　清宮舊藏
通高3.4公分　腹徑1.9公分

◎三角荷包形，如展開的摺扇。寶藍色玻璃蓋連象牙匙。在白釉地上飾勾蓮花紋。壺體兩面繪圖案式紅花一朵，花瓣舒展對稱，色澤鮮艷，周圍襯以綠葉和各色小花。肩部飾雙勾枝蔓。

◎此壺造型獨特精巧，釉料細潤，色彩淡雅柔和，並運用了暈染的描繪方法，體現了宮廷御用品精湛的工藝水準。

◎扁葫蘆形，束腰，平底，畫琺瑯帶鈕蓋連象牙匙。黃釉地上繪通景葫蘆一株，其枝蔓纏繞周身，在綠葉白花之間綴有果實，壺體前後有兩隻紅色蝙蝠上下翻飛，寓意洪福萬代。底署黑色「雍正年製」仿宋款。

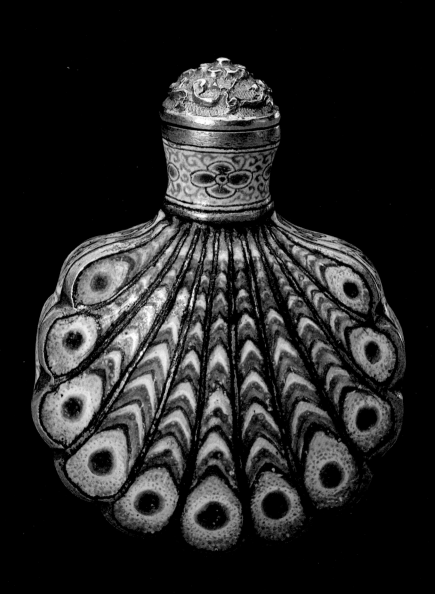

73

畫琺瑯孔雀尾形鼻煙壺

【清乾隆】　清宮舊藏

通高4.6公分　腹徑3.7公分

74

畫琺瑯纏枝花紋荷包形鼻煙壺

【清乾隆】　清宮舊藏

高3.5公分　腹徑5公分

◎金胎，扁腹，凹底，銅鍍金鏨花蓋連象牙匙。壺體如孔雀開屏，兩面以孔雀尾紋為飾，壺側與頸部以黃地繪紅色花朵為飾。底部圓形開光，內署藍釉「乾隆年製」楷書款。

◎此鼻煙壺玲瓏精巧，別具一格，體現了乾隆時期畫琺瑯鼻煙壺的藝術特點。

◎荷包形。壺體在明黃釉地上滿飾梅花、菊花、秋葵等纏枝花卉紋，雖是纏枝，但花盛葉茂，頗為寫實。頸部環飾藍色菊瓣紋一周，雙肩設提環，以綴珊瑚球的絲帶繫之。底飾雙桃。紋飾寓長壽之意。

◎此壺造型獨特，圖紋雋秀典雅，釉料純淨潤滑，色澤豐富豔麗，描繪精益求精，雖無款識，但可斷定為乾隆時期宮廷造辦處製造。

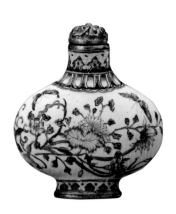

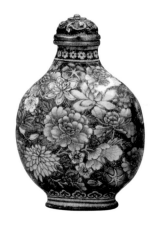

75
畫琺瑯花蝶紋鼻煙壺
【清乾隆】　清宮舊藏
通高4.5公分　腹徑3.9公分

76
畫琺瑯百花紋鼻煙壺
【清乾隆】　清宮舊藏
通高5.1公分　腹徑3.5公分

◎扁瓶形，腹部略鼓，橢圓形圈足，銅
鍍金鏨花蓋連象牙匙。壺體在白釉地上
彩繪通景花蝶圖，折枝玫瑰、菊花、葫
蘆、百合，疏密有致，四隻蝴蝶飛舞於
花叢中，圖紋寓意吉祥。肩飾蓮瓣紋一
周，底施天藍釉，中心署黑色「乾隆年
製」篆書款。

◎扁瓶形，橢圓形圈足，銅鍍金鏨花蓋
連象牙匙。壺體在紫色地上彩繪牡丹、
菊花、百合、牽牛、梅花等四季花卉，
形象生動寫實，色彩豐富，習稱「百花
圖」。底施白釉，中心署藍色「乾隆年
製」楷書款。

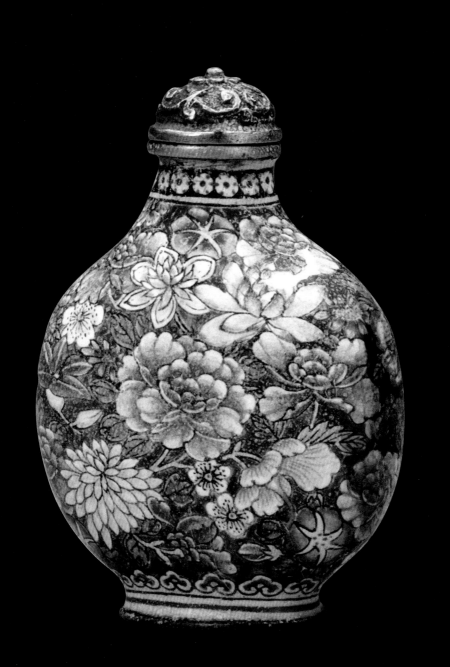

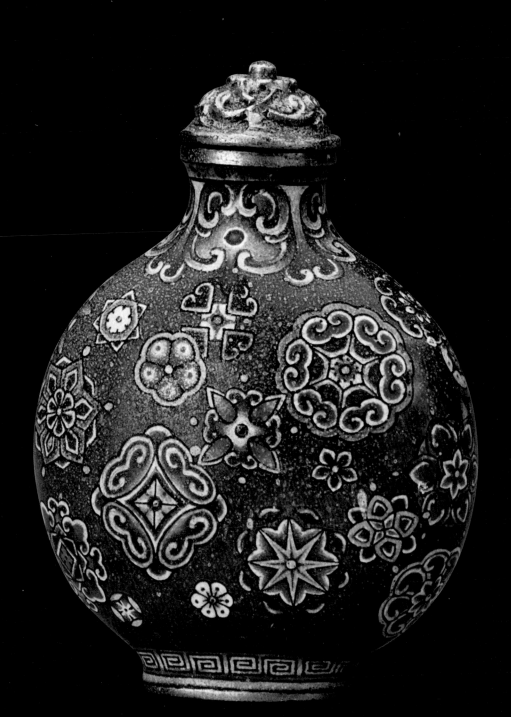

77
畫琺瑯團花紋鼻煙壺
【清乾隆】
通高5.1公分　腹徑3.6公分

78
畫琺瑯秋艷圖鼻煙壺
【清乾隆】　清宮舊藏
通高5.6公分　腹徑4.1公分

◎扁瓶形，橢圓形圈足，銅鍍金鏨花蓋連象牙匙。壺體在草綠色地上彩繪形狀各異、色彩不同的團花。頸、足處分別飾圖案性花紋和回紋。底施白釉，中心署藍色「乾隆年製」楷書款。
◎清代以團花作裝飾始自康熙朝，多用於織繡品。乾隆朝又將團花成功地運用在鼻煙壺的裝飾上，取得了良好的裝飾效果。

◎扁瓶形，橢圓形圈足，銅鍍金鏨花蓋連象牙匙。壺體在白釉地上繪通景秋艷圖，嬌艷的菊花襯托以秋草紅葉，兩隻白頭翁翹立枝頭，寓長壽之意。頸、肩部環飾紅色蔓草紋和藍色如意雲頭紋等裝飾性紋樣。底施白釉，中心署藍色「乾隆年製」楷書款。

79
畫琺瑯錦雞月季圖鼻煙壺
【清乾隆】
通高5.6公分　腹徑4公分

◎扁瓶形，橢圓形圈足，銅鍍金鏨花蓋連象牙匙。壺體繪通景錦雞、月季，一對錦雞相對立於秀石上，四周點綴月季、牽牛、野菊等花卉，寓意錦上添花。頸、肩部繪裝飾性花紋，近足處飾藍色如意雲頭紋。底施白釉，中心署藍色「乾隆年製」楷書款。

80
畫琺瑯蔬果紋鼻煙壺
【清乾隆】　清宮舊藏
通高6公分　腹徑4.5公分

◎扁瓶形，橢圓形圈足，銅鍍金鏨花蓋連象牙匙。壺體滿飾石榴、葡萄、佛手、桃、豆角、柿子等蔬果，一隻蝴蝶在果實中展翅飛舞，寓意多子、多福、多壽。肩飾藍色垂雲紋，頸飾粉紅色纏枝花紋。底施白釉，中心署藍色「乾隆年製」楷書款。

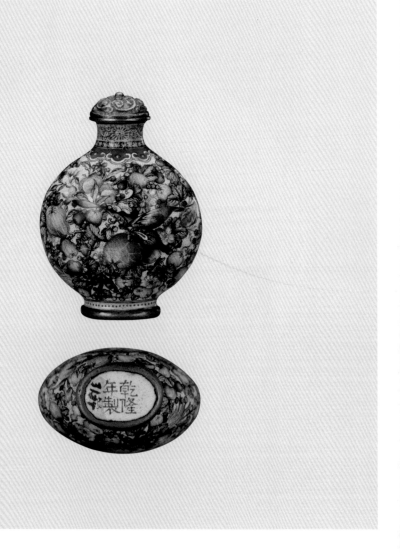

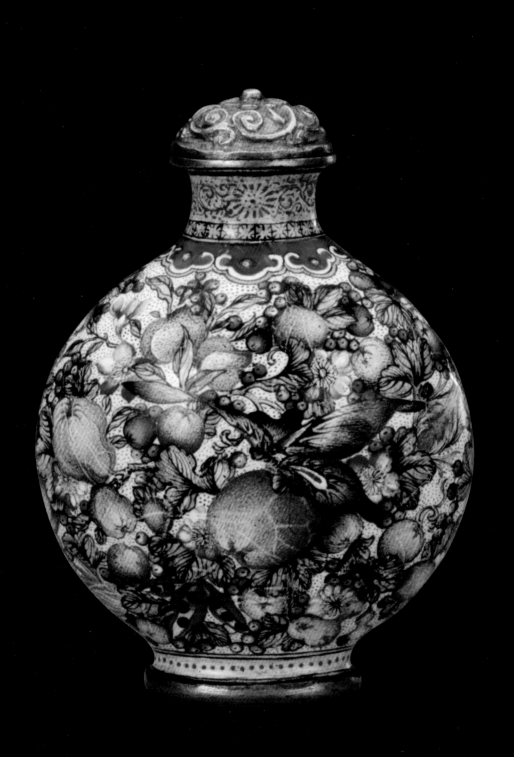

◎扁瓶形，橢圓形圈足，銅鍍金鏨花蓋連象牙匙。壺體兩面對稱開光，內繪兩隻鵪鶉交錯站立，一仰首望天，一回首覓食。周圍襯以秀石、野菊花和花葉。兩側繪裝飾性花卉紋，頸飾藍色回紋。底施白釉，中心藍色雙方框內署「乾隆年製」楷書款。

◎鵪鶉寓平安，菊諧音「居」，葉諧音「業」，紋飾寓安居樂業之意。此壺繪畫工整細緻，側面花紋是用琺瑯釉料堆飾而成，高出平面，在畫琺瑯裝飾中極其罕見。以鵪鶉作裝飾紋樣在清代頗為流行。

81
畫琺瑯安居圖鼻煙壺
【清乾隆】　清宮舊藏
通高5.5公分　腹徑3.9公分

82
畫琺瑯花鳥圖鼻煙壺
【清乾隆】 清宮舊藏
通高5.5公分 腹徑3.7公分

◎扁瓶形，橢圓形圈足，玻璃蓋連象牙匙。壺體以紫紅色為地，兩面對稱開光，內繪花鳥圖，一面為梅花、白頭，另一面為月季、綬帶。開光外飾鏨花鍍金的捲葉紋，肩及足外牆飾白地藍色蔓草紋。底施白釉，中心署藍色「乾隆年製」楷書款。

◎扁瓶形，橢圓形圈足，玻璃蓋連象牙匙。壺體兩面對稱開光，內繪花鳥圖，一面為秋菊、白頭，另一面為玫瑰、綬帶，寓意春秋長壽。開光外飾鏨花鍍金的捲葉紋，頸肩部及足外牆飾白地粉紅色蔓草紋。底施白釉，中心署藍色「乾隆年製」楷書款。

◎此壺五對為一套，均運用畫琺瑯和鏨刻鍍金兩種工藝製成，做工考究，色彩絢麗，圖紋描繪精緻。其捲葉紋受歐洲巴洛克藝術風格的影響，這種裝飾手法運用在鼻煙壺上非常罕見。

83
畫琺瑯花鳥圖鼻煙壺
【清乾隆】　清宮舊藏
通高5.5公分　腹徑3.7公分

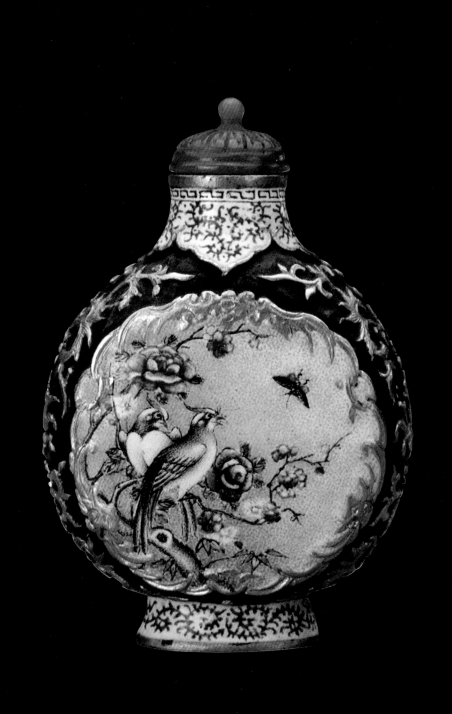

84
畫琺瑯西洋母嬰圖鼻煙壺
【清乾隆】　清宮舊藏
通高5.5公分　腹徑3.7公分

◎扁瓶形，橢圓形圈足，玻璃蓋連象牙匙。壺體兩面開光，內繪相同的西洋母嬰圖，母親懷抱嬰兒，神態祥和，背後襯以茂盛的樹木花草和西洋建築。開光外以草綠色為地，飾鏨花鍍金的捲葉紋。肩及足飾白地粉紅色蔓草紋。底施白釉，中心署藍色「乾隆年製」楷書款。

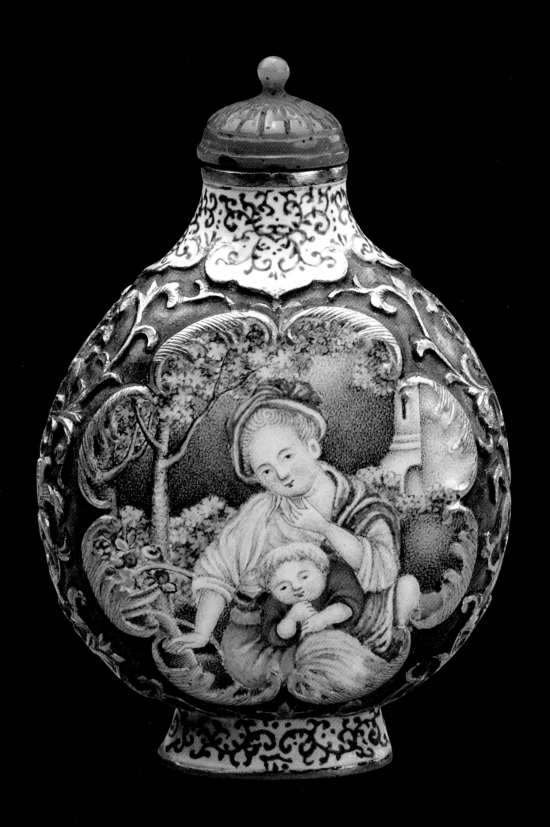

85
畫琺瑯西洋母嬰圖鼻煙壺

【清乾隆】 清宮舊藏
通高5.5公分 腹徑3.7公分

◎扁瓶形，橢圓形圈足，玻璃蓋連象牙匙。壺體兩面開光，內繪以西洋景物為背景的西洋母嬰圖，孩童依偎在母親身旁，另一側花籃內盛滿鮮花。開光外以草綠色為地，飾豎花鍍金捲葉紋。肩及足飾白地粉紅色蔓草紋。底施白釉，中心署藍色「乾隆年製」楷書款。

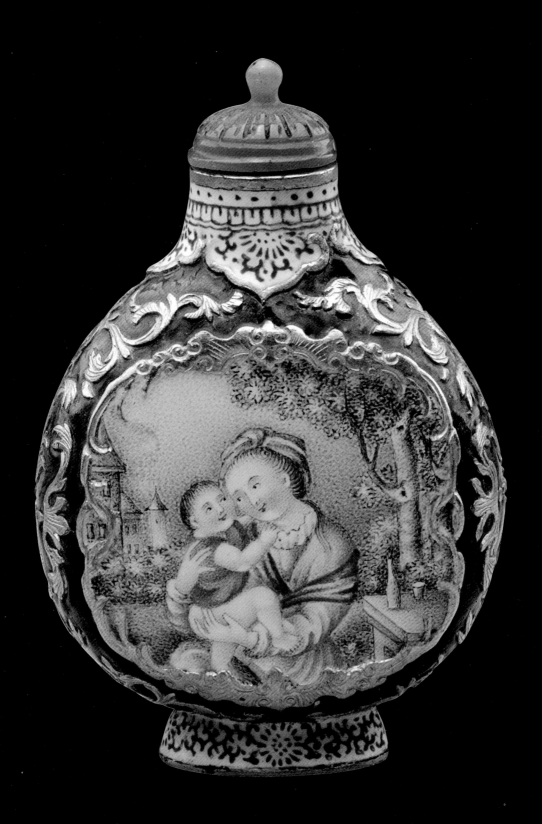

86
畫琺瑯西洋母嬰圖鼻煙壺
【清乾隆】 清宮舊藏
通高5.5公分 腹徑3.7公分

◎扁瓶形，橢圓形圈足，玻璃蓋連象牙匙。壺體兩面開光，內繪以西洋景物為背景的西洋母嬰圖，一面為母嬰賞花圖，一面為母嬰賞杯圖。開光外以深藍色為地，飾鏨花鍍金捲葉紋。肩及足飾白地粉紅色蔓草紋。底施白釉，中心署藍色「乾隆年製」楷書款。

87
畫琺瑯鴛鴦戲水圖鼻煙壺
【清乾隆】 清宮舊藏
通高7公分 腹徑4公分

◎瓶形，細頸，垂腹，圈足，琺瑯蓋連象牙匙。壺體以粉紅色為地，兩面對稱開光，內繪鴛鴦戲水圖。水面波光粼粼，雌雄鴛鴦在水中嬉戲，岸邊山石的縫隙間斜出一株月季花，盛開的花朵將枝幹壓彎。開光外飾纏枝花卉紋。頸與足外牆分別飾回紋。底施白釉，中心署黑色「乾隆年製」楷書款。

88
畫琺瑯母嬰聽音圖鼻煙壺

【清乾隆】 清宮舊藏
通高6.1公分 腹徑3.5公分

◎罐形，圈足，銅鍍金鏨花蓋連象牙匙。壺體繪通景母嬰聽音圖。河邊一男童吹奏橫笛，隔岸一嬰孩依偎在母親懷裡傾聽，旁有秀石和茂密的花草，修長的紅花樹枝點綴著無際的天空。底施白釉，中心署藍色「乾隆年製」楷書款。
◎此壺釉料精細瑩潤，色彩淡雅柔和，人物生動傳神，代表了清宮畫琺瑯鼻煙壺的工藝水準。

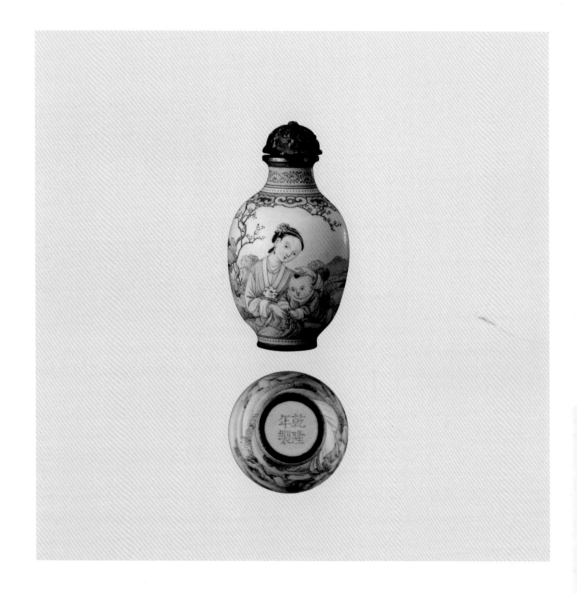

藝術家雜誌社　收

100　台北市重慶南路一段147號6樓

6F, No.147, Sec.1, Chung-Ching S. Rd., Taipei, Taiwan, R.O.C.

姓　　名：　　　　　　　　性別：男□ 女□ 年齡：

現在地址：

永久地址：

電　　話：日／　　　　　　手機／

E-Mail：

在　　學：□學歷：　　　　　　職業：

您是藝術家雜誌：□今訂戶 □曾經訂戶 □零購者 □非讀者

客戶服務專線：**(02)23886715**　E-Mail：**art.books@msa.hinet.net**

藝術家書友卡

感謝您購買本書,這一小張回函卡將建立
您與本社間的橋樑。我們將參考您的意見
,出版更多好書,及提供您最新書訊和優
惠價格的依據,謝謝您填寫此卡並寄回。

1.您買的書名是:＿＿＿＿＿＿＿＿＿＿＿＿＿＿＿＿＿＿＿＿

2.您從何處得知本書:

□藝術家雜誌　□報章媒體　□廣告書訊　□逛書店　□親友介紹

□網站介紹　□讀書會　□其他

3.購買理由:

□作者知名度　□書名吸引　□實用需要　□親朋推薦　□封面吸引

□其他＿＿＿＿＿＿＿＿＿＿＿＿＿＿＿＿＿＿＿＿＿＿

4.購買地點:＿＿＿＿＿＿＿＿市(縣)＿＿＿＿＿＿＿書店

□劃撥　　　□書展　　　□網站線上

5.對本書意見:(請填代號1.滿意 2.尚可 3.再改進,請提供建議)

□內容　　　□封面　　　□編排　　　□價格　　　□紙張

□其他建議＿＿＿＿＿＿＿＿＿＿＿＿＿＿＿＿＿＿＿＿

6.您希望本社未來出版?(可複選)

□世界名畫家　　□中國名畫家　　□著名畫派畫論　　□藝術欣賞

□美術行政　　　□建築藝術　　　□公共藝術　　　□美術設計

□繪畫技法　　　□宗教美術　　　□陶瓷藝術　　　□文物收藏

□兒童美育　　　□民間藝術　　　□文化資產　　　□藝術評論

□文化旅遊

您推薦＿＿＿＿＿＿＿＿作者 或＿＿＿＿＿＿＿類書籍

7.您對本社叢書 □經常買 □初次買 □偶而買

89
畫琺瑯母嬰戲鳥圖鼻煙壺

【清乾隆】　清宮舊藏
通高6公分　腹徑3.5公分

◎罐形，圈足，銅鍍金鏨花蓋。壺體繪通景母嬰嬉戲。河水蜿蜒，遠山隱現，一女子身著長褲，悠閒地坐在青石板上，注視著玩鳥的孩童，周圍鮮花爛漫，樹木蔥蘢。底施白釉，中心署藍色「乾隆年製」楷書款。

90

畫琺瑯玉蘭花形鼻煙壺

【清乾隆】　清宮舊藏
通高4.5公分　腹徑2.8公分

◎金胎，外飾六個凸起的花瓣，形成倒置的半開玉蘭花形，圈足，畫琺瑯帶鈕蓋連象牙匙。其中三瓣彩繪形態各異的花朵，另三瓣與之相間，以胭脂色繪山水樓閣圖景。肩部鏨刻雙層蓮瓣紋。底施白釉，中心署藍色「乾隆年製」楷書款。

◎此壺為仿生造型，其裝飾運用了畫琺瑯和鏨刻兩種工藝。由於金胎鼻煙壺造價高昂，即使在宮廷也製作得很少，故而此器實為傳世珍品。

91

畫琺瑯母嬰牧羊圖鼻煙壺

【清乾隆】　清宮舊藏
通高5.7公分　腹徑4公分

◎罐形，圈足，銅鍍金鏨花蓋連象牙匙。壺體繪通景母嬰牧羊。大樹旁，母親與嬰兒在玩耍，一童子執樹枝守望，旁邊有三隻臥羊，後面是涓涓河水、西洋建築和遠山。肩部環飾藍色夔龍紋。底施白釉，中心署藍色「乾隆年製」楷書款。

◎三羊寓三陽開泰之意，表示吉祥平安。

92
畫琺瑯嬰戲圖鼻煙壺
【清乾隆】　清宮舊藏
通高5.5公分　腹徑4公分

◎扁瓶形，橢圓形圈足，銅鍍金鏨花蓋連象牙匙。壺體兩面對稱飾橢圓形開光，分別彩繪嬰戲圖。一面繪四童子，一舉燈，一持穀穗，另二人拍手歡笑，寓五穀豐登。另一面亦四童子，其一橫吹長笛，其餘邊聽邊玩，三隻綿羊或立或臥於旁，寓三陽開泰。開光外繪花卉雙磬，諧「吉慶」之音，頸及足外牆分別飾回紋和雲紋。底施白釉，中心署藍色「乾隆年製」楷書款。

93

畫琺瑯西洋少女圖鼻煙壺

【清乾隆】　清宮舊藏
通高5公分　腹徑3.5公分

◎扁瓶形，橢圓形圈足，銅鍍金鏨花蓋連象牙匙。壺體兩面開光內繪西洋少女，少女均黃髮微卷，面帶微笑，凝神靜思。人物後面以鮮花和不同的西洋建築為背景。兩側繪百花紋。底施白釉，中心署藍色「乾隆年製」楷書款。

◎此鼻煙壺紋飾創作吸收了歐洲透視畫法，人物表情生動，畫藝高超，為鼻煙壺中的佳作。

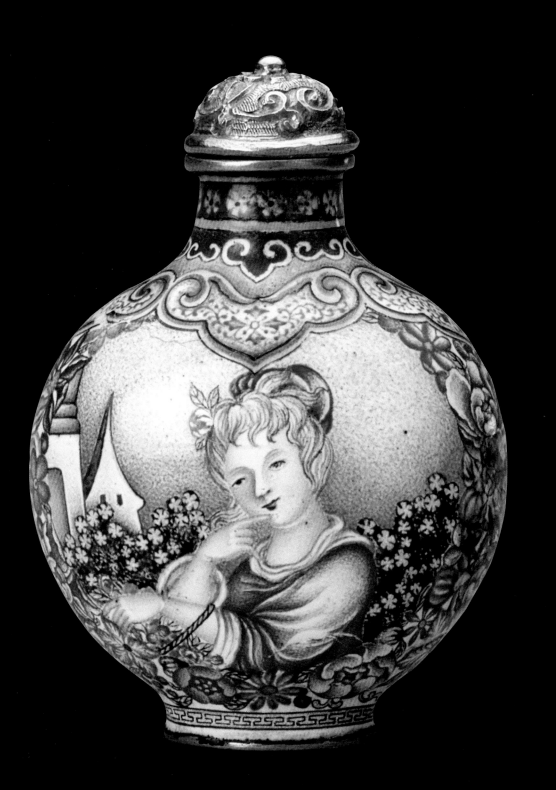

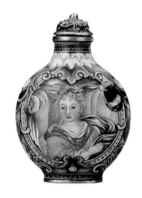

94
畫琺瑯西洋山水人物圖鼻煙壺
【清乾隆】
通高4.8公分　腹徑3公分

95
畫琺瑯西洋少女圖鼻煙壺
【清乾隆】　清宮舊藏
通高4.5公分　腹徑3.3公分

◎　圓瓶形，腹部略鼓，口足收斂，似橢欖形狀，圈足，粉紅色玻璃蓋連象牙匙。腹部彩繪通景西洋仕女圖。遠處西洋式的建築高低錯落，掩映於隨風擺動的樹木中，構成了一幅西洋美景。外底施白釉，中心署藍色「乾隆年製」楷書款。另附精緻的紫檀木座。

◎扁瓶形，橢圓形圈足，銅鍍金鏨花蓋連象牙匙。壺體兩面對稱開光，內分別彩繪西洋少女，少女均頭插鮮花，凝神靜思，後面以垂落的粉紅色幔帳為背景。開光外飾裝飾性花紋，肩部飾垂葉紋。底施白釉，中心署藍色「乾隆年製」楷書款。

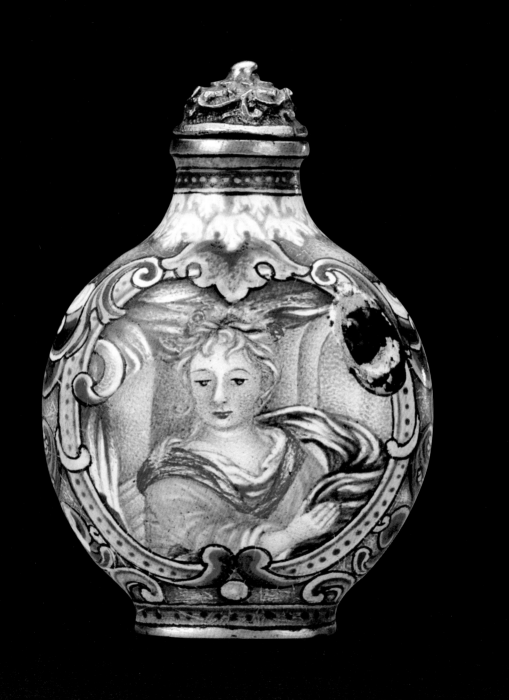

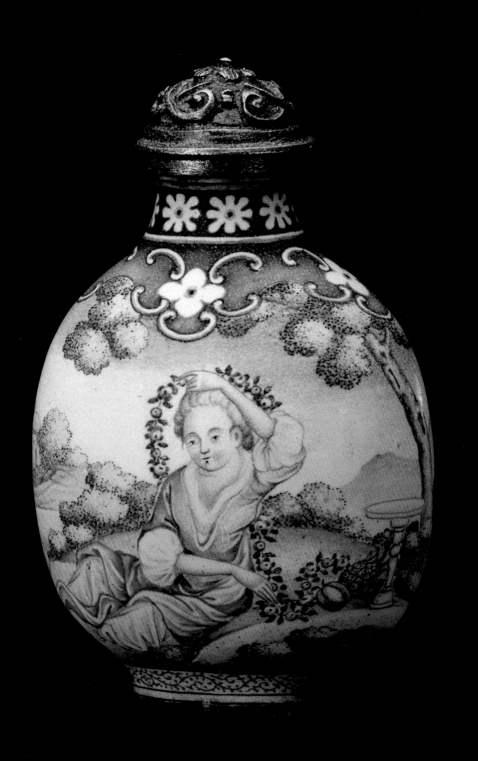

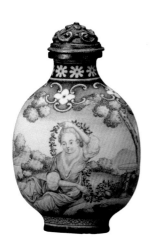

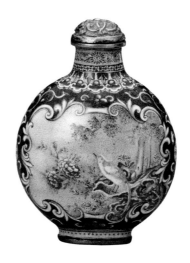

96

畫琺瑯西洋母嬰飼鷺圖鼻煙壺

【清乾隆】　清宮舊藏
通高5.6公分　腹徑3.5公分

◎扁瓶形，橢圓形圈足，銅鍍金鏨花蓋
連象牙匙。壺體繪通景西洋人物，一面
繪女子手持花環席地而坐，一面繪童子
飼鷺鳥玩耍。遠處山脈連綿，河水蕩
漾，花草茂盛，西洋建築矗立。底施白
釉，中心署藍色「乾隆年製」楷書款。
◎此壺料細工精，色彩清麗，運用了西
洋焦點透視的畫法繪製，景物深遠，人
物富有立體感。

97

畫琺瑯花鳥圖鼻煙壺

【清乾隆】　清宮舊藏
通高6公分　腹徑4.4公分

◎扁瓶形，橢圓形圈足，銅鍍金鏨花蓋
連象牙匙。壺體褐色地，兩面以捲葉紋
對稱開光，開光內繪花鳥圖，白色綬帶
鳥和月季花，以及藍天白雲皆點染細
膩，富有層次。開光外飾以對稱的纏枝
花卉紋。底施白釉，中心署藍色「乾隆
年製」楷書款。

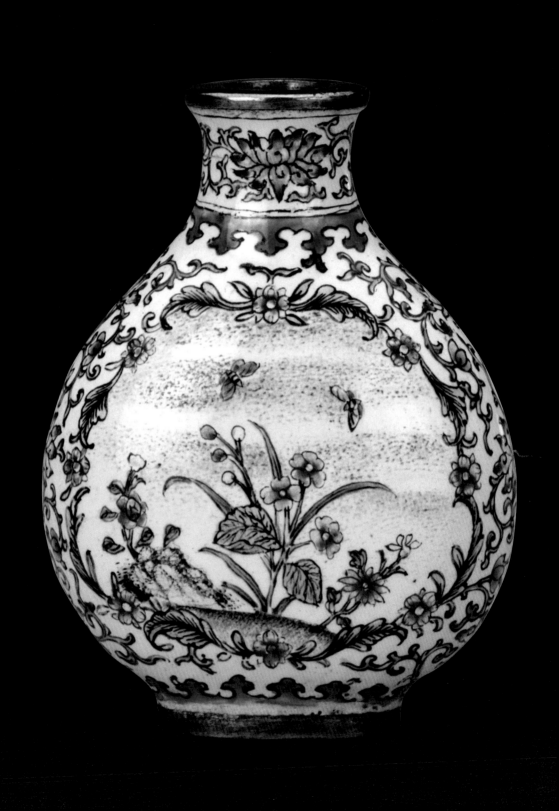

98
畫琺瑯花蝶圖鼻煙壺
【清乾隆】 清宮舊藏
高4.5公分 腹徑3.6公分

99
畫琺瑯胭脂紅西洋風景圖鼻煙壺
【清乾隆】
通高5.2公分 腹徑3.9公分

◎扁瓶形，腹部略鼓，橢圓形圈足，銅鍍金鏨花蓋連象牙匙。壺體在白釉地上兩面開光，內飾花蝶圖，圖案清新雅致，寓意吉祥。底施白色釉，中心署黑色「乾隆年製」楷書款。

◎扁瓶形，橢圓形圈足，銅鍍金鏨花蓋連象牙匙。壺體兩面飾捲葉紋開光，內以胭脂紅色繪西洋景物，畫面上有起伏的山坡，西洋建築，樹木和人物。開光外淺綠色地上飾纏枝花卉紋。底施白釉，中心署藍色「乾隆年製」楷書款。

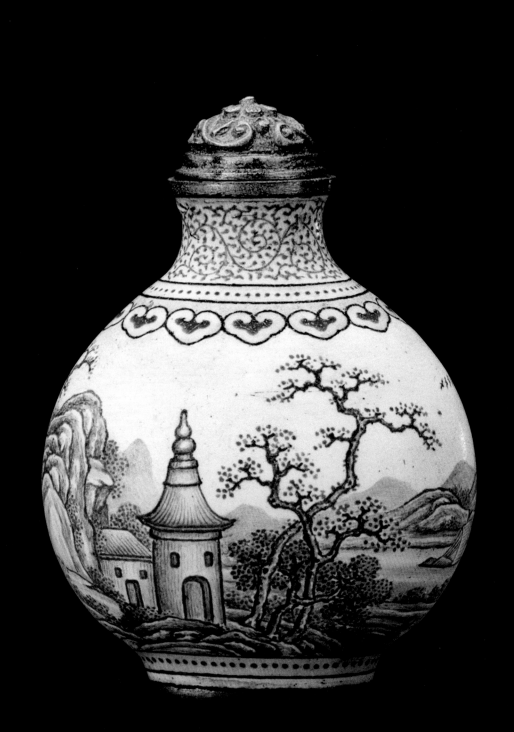

100
畫琺瑯胭脂紅西洋風景圖鼻煙壺
【清乾隆】　清宮舊藏
通高5.2公分　腹徑4.4公分

101
畫琺瑯垂釣圖鼻煙壺
【清乾隆】　清宮舊藏
通高4.7公分　腹徑3.8公分

◎扁瓶形，橢圓形圈足，蓋為後配。壺體以胭脂紅色繪通景山水圖。遠處山脈連綿，近處水面寬闊，二雅士乘舟交談，岸邊西洋建築矗立，古樹參天，空中大雁列隊飛翔。頸及肩分別環飾黃地綠色蔓草紋和藍色如意雲頭紋。底施白釉，中心署藍色「乾隆年製」楷書款。
◎此壺用價格昂貴的胭脂紅色進行描繪，釉料細潤明麗，艷而不俗，將中國傳統的山水人物與西洋建築相融合，畫面景致優美，實為乾隆朝的鼻煙壺精品。

◎罐形，小口，豐肩，圈足，藍玻璃蓋。壺體繪通景山水人物圖，畫面上山石相疊，松樹繁茂，水中蘆葦隨風飄動，一長鬚老人身著長袍，頭戴寬帽，坐於岸邊垂釣。壺肩部及近足處各飾蓮瓣紋一周。底施白釉，中心署藍色「乾隆年製」楷書款。
◎此鼻煙壺繪畫精細生動，能於方寸間表現出開闊的畫面，人物面部的皺紋和鬚眉清晰可見，體現出高超的繪畫技藝。

102
畫琺瑯番人進寶圖鼻煙壺

【清嘉慶】　清宮舊藏
通高6公分　腹徑4.5公分

◎扁瓶形，橢圓形圈足，銅鍍金鏨花蓋連象牙匙。壺體繪通景番人進寶圖。曲折的山路上，番人驅象前行，象背載著聚寶盆。圖紋上下分別環飾藍色如意雲紋。底施白釉，中心署藍色「嘉慶年製」楷書款。

◎此壺的整體工藝水準較乾隆時期遜色，釉質乾澀，色彩暗沉，描繪亦不夠精細，但將此類裝飾題材用於鼻煙壺中極為罕見。

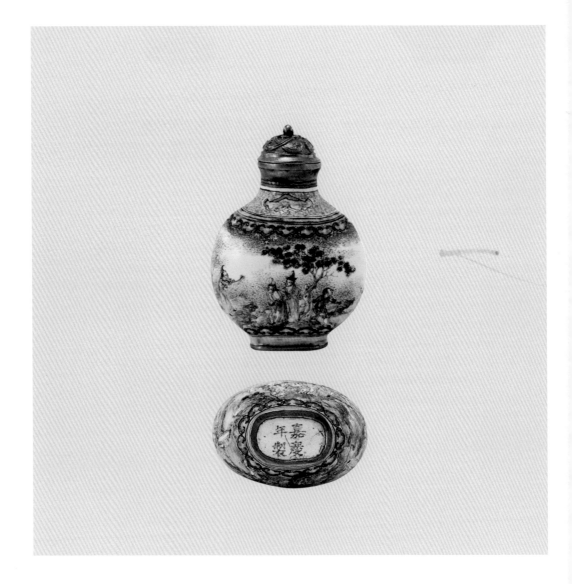

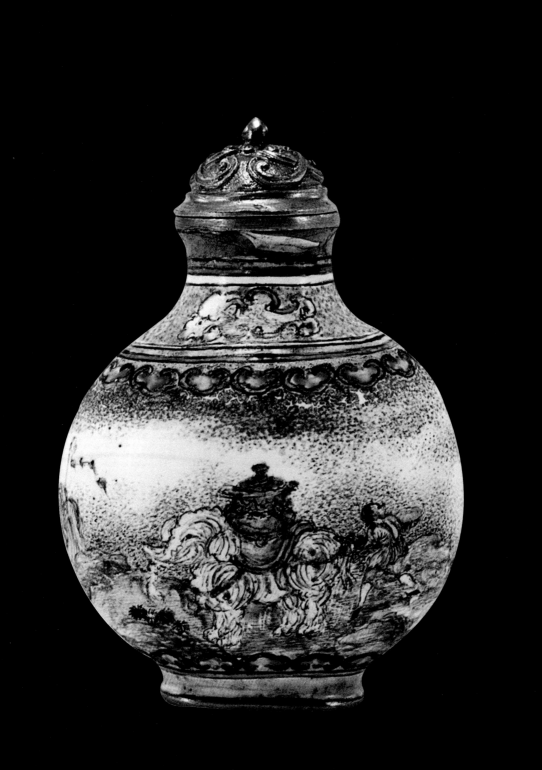

103
掐絲琺瑯勾蓮紋雙連瓶式鼻煙壺
【清乾隆】　清宮舊藏
高3公分　寬3.1公分

◎由二瓶相連而成，雙圈足。壺體在藍色釉地上飾工整對稱的勾蓮紋。兩個瓶底分別陰刻「乾隆」、「年製」楷書款。

◎此壺造型獨特，纖巧別致，釉料細潤，色彩濃鬱，掐絲工整，鍍金厚實，為乾隆時期掐絲琺瑯工藝中的精品。清代掐絲琺瑯鼻煙壺製作得很少，傳世品更是罕見，此鼻煙壺就顯得異常珍貴。

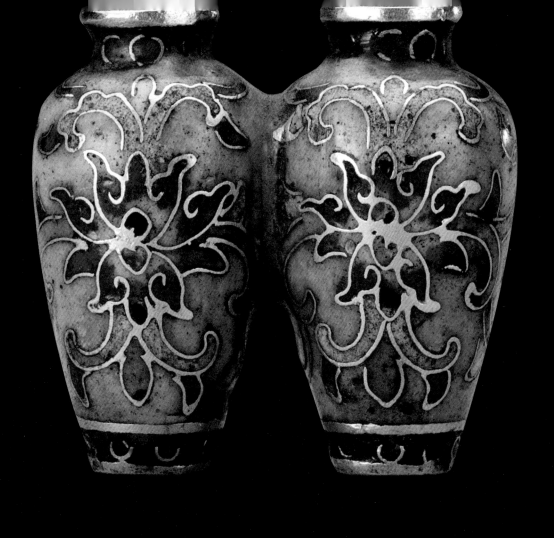

104
畫琺瑯蟹菊紋荷葉形鼻煙碟
【清乾隆】　清宮舊藏
長7.6公分　寬4.5公分

◎荷葉形。兩面以綠、黃二色暈染，並勾畫葉脈。正面繪
紅、藍折枝菊花和青蟹一只。背面中心橢圓形開光，內署藍
釉「乾隆年製」楷書款。

◎此煙碟邊緣曲折自然，色彩清爽逼真，花紋寫實生動，為
清乾隆時期的精品。

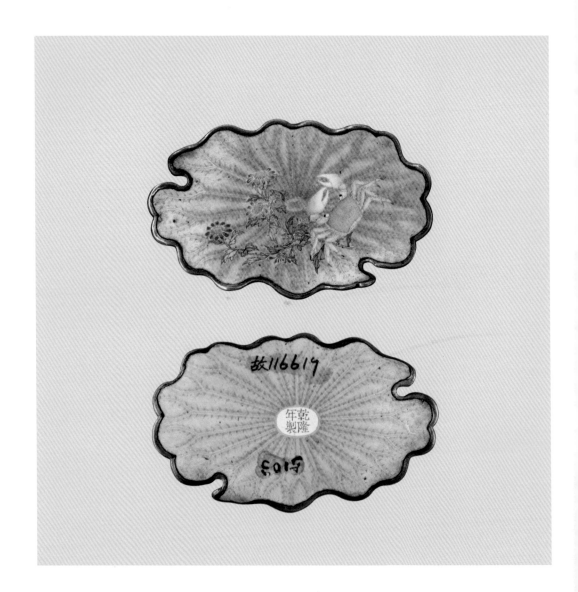

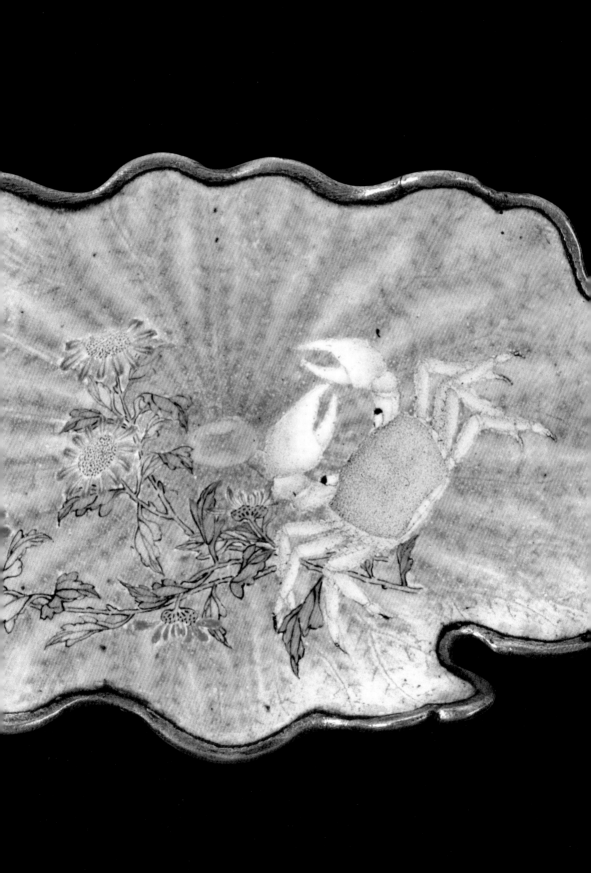

105
畫琺瑯泛舟圖鼻煙碟
【清乾隆】
高0.6公分　直徑4.8公分

◎圓形，圈足。碟面仿青花描繪山水人物，遠山高聳入雲，山前湖面寬闊，水波蕩漾，一翁泛舟湖中。岸邊松樹林立，一方形草亭掩映其間。背面草綠色地上繪纏枝梅花。底施白釉，中心署藍釉「乾隆年製」篆書款。

◎此煙碟雖小，但繪畫精細，以釉料代墨，運用中國傳統畫法，皴染結合，層次清晰，意境深遠，具有強烈的藝術表現力。以仿青花色彩作裝飾，在畫琺瑯工藝中極為少見。

玉石

故宮博物院藏玉石類鼻煙壺四百餘件，絕大多數是在宮內玉作、蘇州、揚州三處製造。始造時間，尚不清楚，最遲在康熙晚期已有製品。從清宮檔案看，雍正至乾隆二十五年間，製造過瑪瑙、青金石、玉鼻煙壺，但數量較少。最多的一次是乾隆三年（1738），弘曆命宮內玉作成造玉鼻煙壺三十五件，經過兩年多始完成聖命。乾隆二十五年（1760）後，玉鼻煙壺數量增多。程序是先由如意館（繪畫和設計機構）派人選玉、畫樣，再交各處承造。如乾隆三十二年（1767）四月十一日接得員外郎安太等押帖一件……奉旨……令畫樣做鼻煙壺水盛樣呈覽欽此，於本月二十八日挑得玉十六件畫得鼻煙壺十三件用玉十一塊剩下五塊……奉旨……著鼻煙壺十三件水盛六件交蘇州織造薩戴處……欽此。從造辦處檔案記載看，每年製作玉石鼻煙壺的數量不等，這種情況一直延續到清晚期。如乾隆四十七年檔案的百什件中記錄了五十餘件玉石鼻煙壺，有白玉、青玉、松石、髮晶、瑪瑙等質地，數量之多，造型之豐富，也是檔案中記錄比較多的一次。從現存實物看，玉鼻煙壺數量最多，其次是瑪瑙，水晶、翡翠、青金石、芙蓉石、孔雀石、松石、木變石、永安石、端石、炭晶等。

106
白玉雙螭抱瓶形鼻煙壺
【清乾隆】 清宮舊藏
通高4.7公分 腹徑4.2公分

◎扁瓶形，橢圓形圈足，殘碎紅寶石蓋連象牙匙。壺體兩側雕雙螭作抱瓶狀，一螭身體向上，四足緊抱壺體，另一螭身體向下，頭部於壺腹部側轉，似在觀望。頸部鏤空雕雙螭耳，底陰刻「乾隆年製」篆書款。

107
白玉雲螭紋鼻煙壺
【清乾隆】 清宮舊藏
通高5.6公分　腹徑3.2公分

◎扁瓶形，橢圓形圈足，白玉蓋。通體雕雲螭紋，螭首尾相接，輾轉盤繞於壺體之上，螭身於雲中若隱若現。壺體近足處雕蓮瓣紋，底陰刻「乾隆年製」篆書款。

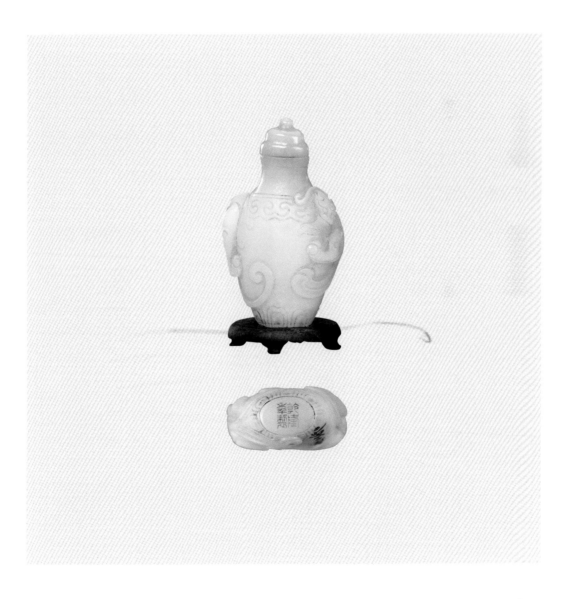

108
青玉雙螭紋鼻煙壺
【清乾隆】 清宮舊藏
通高5公分　腹徑3.6公分

◎圓瓶形，闊腹，圈足，淺浮雕夔龍紋玉蓋連象牙匙。玉質瑩潤如脂。壺腹部凸雕雙螭紋，二螭首尾相接，盤繞於壺體上，似在空中盤旋飛舞。底陰刻「乾隆年製」隸書款。

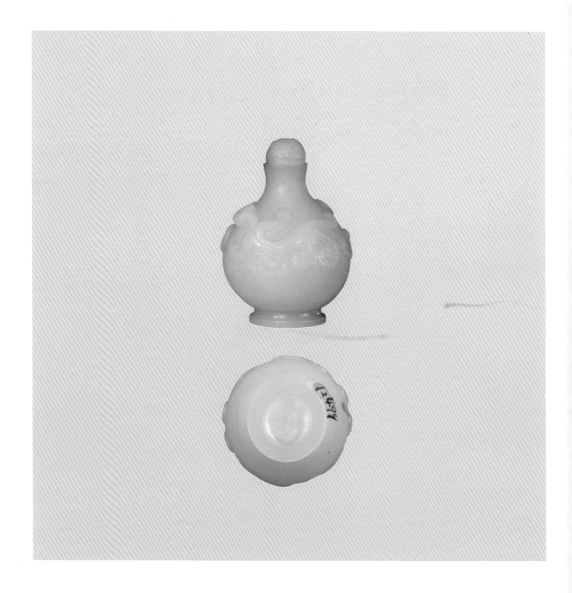

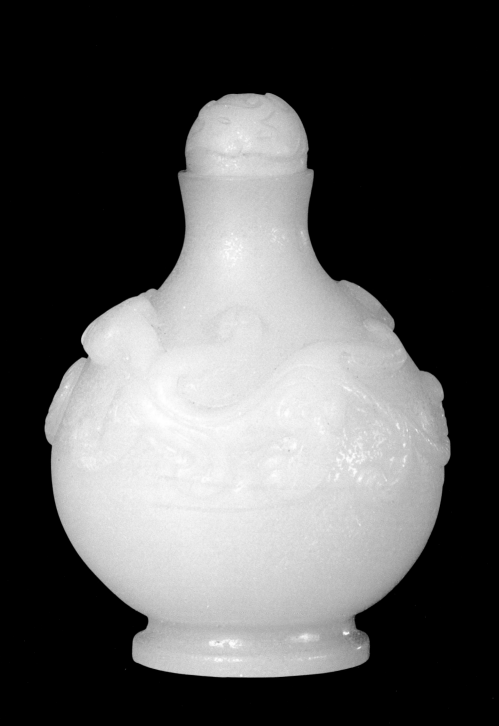

109
青玉蟠螭紋鼻煙壺
【清乾隆】　清宮舊藏
通高6.3公分　腹徑3.6公分

◎扁瓶形，闊肩，斂腹，橢圓形圈足，圓形玉蓋連銅鍍金匙。通體凸雕一蟠螭紋，蟠螭首尾相接，環繞於壺體，似在飛舞。底陰刻「乾隆年製」篆書款。

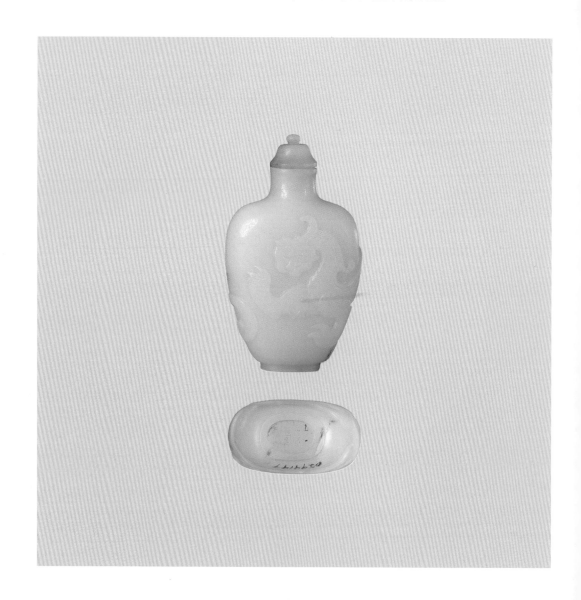

110
白玉菊瓣紋鼻煙壺
【清乾隆】　清宮舊藏
通高5.7公分　腹徑4公分

◎扁瓶形，橢圓形圈足。菊瓣形玉蓋連銅鍍金匙。通體呈菊瓣形，底陰刻「乾隆年製」篆書款。底配有鏤空紅木座。

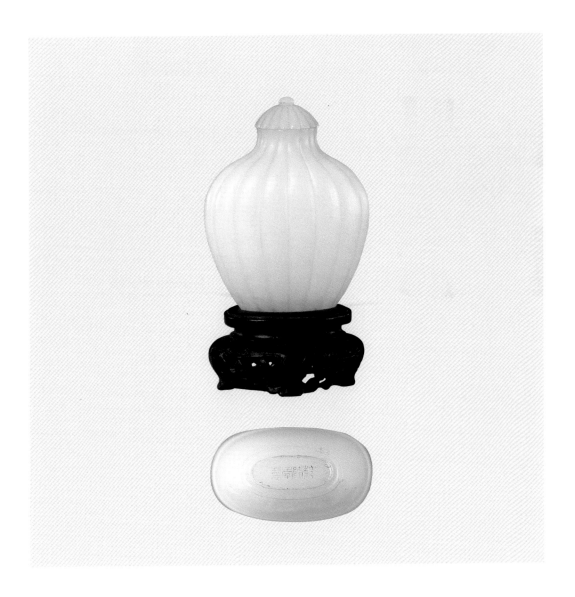

111
青玉弦紋鼻煙壺
【清乾隆】　清宮舊藏
通高4.9公分　腹徑3.4公分

◎扁瓶形，細頸，豐肩，斂腹，圈足，
玉蓋連銅匙。壺體飾弦紋七道，底刻
「乾隆年製」篆書款。

112
白玉乳丁紋海棠形鼻煙壺
【清乾隆】　清宮舊藏
通高5.4公分　腹徑2.6公分

◎扁瓶形，長頸，溜肩，下腹略收截平
為底，造型頗為別致，花瓣形翠蓋連銅
匙。通體作海棠花形，每一面均劃分為
三瓣，中間一瓣較豐滿，兩側為陪襯，
線條流暢。頸、肩部有變體回紋及乳丁
紋裝飾。底刻「乾隆年製」篆書款。

113
白玉方壺形鼻煙壺
【清乾隆】 清宮舊藏
通高5.8公分 腹徑2.9公分

◎方壺形，闊肩，斂足，方形帶鈕玉蓋連銅鍍金匙。壺體四面雕獸面銜環紋，底陰刻「乾隆年製」篆書款。壺下承方形紫檀嵌銀絲木座，座四面皆鏤空雕花，極為精緻。
◎此壺為仿古青銅器式樣，別具特色，較為少見。

114
青玉直條紋燈籠形鼻煙壺
【清乾隆】　清宮舊藏
通高6公分　腹徑3.1公分

◎圓筒燈籠形，圓口，圈足，圓形玉蓋連玳瑁匙。通體雕刻
一周直條紋，底陰刻「乾隆年製」隸書款。

◎此壺玉質上乘，造型獨特，形式新穎，做工精緻，為乾隆
時期玉製鼻煙壺的精品之一。

115
白玉夔龍紋鼻煙壺
【清乾隆】　清宮舊藏
通高6.5公分　腹徑4.5公分

◎扁瓶形，橢圓形圈足，圓形玉蓋連象牙匙。腹部正中淺浮雕夔龍紋，上下各雕一道繩紋環繞壺體。底陰刻「乾隆年製」篆書款。紅木座。

◎此鼻煙壺玉質上乘，做工精細，是清乾隆時期玉製鼻煙壺的代表作品之一。

116
白玉玉蘭花形鼻煙壺
【清乾隆】　清宮舊藏
通高6.5公分　寬3.3公分

◎倒置玉蘭花形，花瓣低垂，似欲綻放，玉蘭花蒂柄為蓋，連銅鍍金匙。口沿一側陰刻「乾隆年製」篆書款。

◎此鼻煙壺以羊脂白玉碾琢，玉質細膩溫潤，雕琢工藝精湛，形式新穎活潑。實為乾隆時期玉製鼻煙壺中的精品。

117

青玉雙連葫蘆形鼻煙壺

【清乾隆】 清宮舊藏

通高6.1公分　腹徑3.9公分

◎雙連葫蘆形，皆直口，束腰，足呈底座式，亦相連，各有嵌紅寶石雙層銅蓋連銅匙。底分別刻「乾隆」、「年製」款。

◎這一時期玉製鼻煙壺中雙連式頗為流行，為此時顯著特徵。

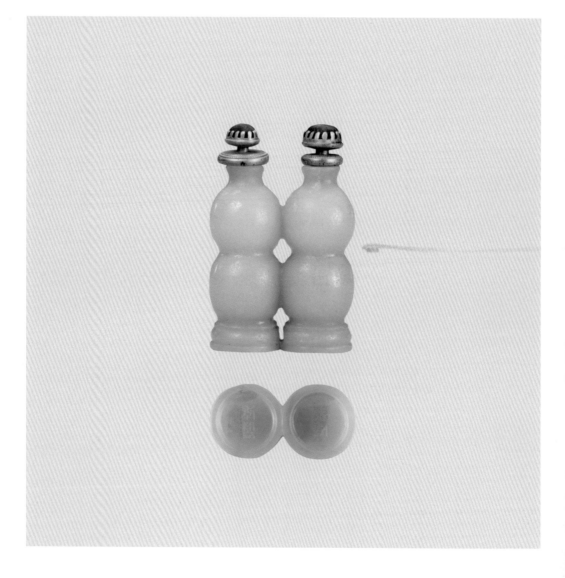

118
碧玉獸耳鼻煙壺

【清乾隆】　清宮舊藏
通高5.9公分　腹徑4.3公分

◎扁瓶形，橢圓形圈足，圓形碧玉蓋連象牙匙。壺體光素無紋，兩側肩部雕獸耳，底陰刻「乾隆年製」篆書款。

◎此碧玉鼻煙壺全套共八件，合裝於一個紫檀雕花嵌玉木盒內，盒面鑲嵌有「卍」字及蝙蝠紋玉片，寓意萬福。碧玉製鼻煙壺數量不多，一般以素面為主，造型古樸，製作精細，多為宮廷造辦處製作的御用品。

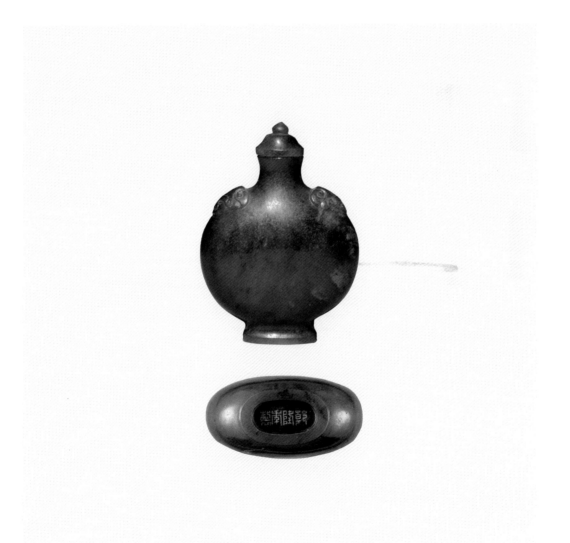

119
碧玉結繩紋鼻煙壺
【清乾隆】　清宮舊藏
通高6.7公分　腹徑4.5公分米

◎扁瓶形，圓口，橢圓形圈足，圓形碧玉蓋連象牙匙。玉色深碧略有黑斑，壺體雕結繩紋。底陰刻「乾隆年製」篆書款。

◎此壺仿漢代銅壺式樣，線條優美，技法簡練，碾琢精細，為乾隆時期玉質鼻煙壺中工藝水平較高的作品。

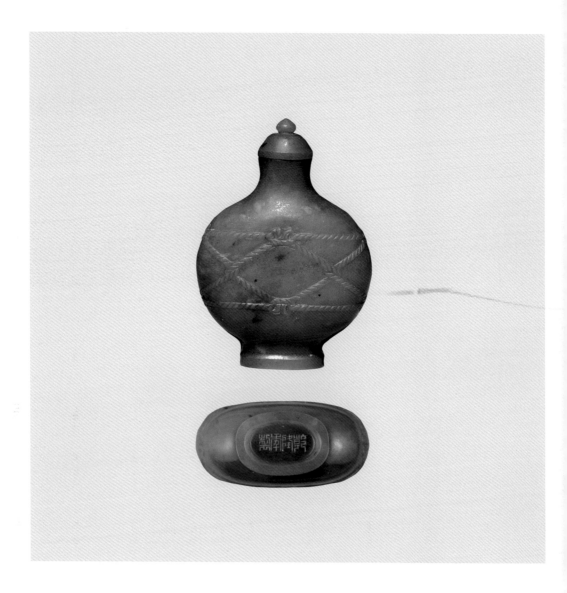

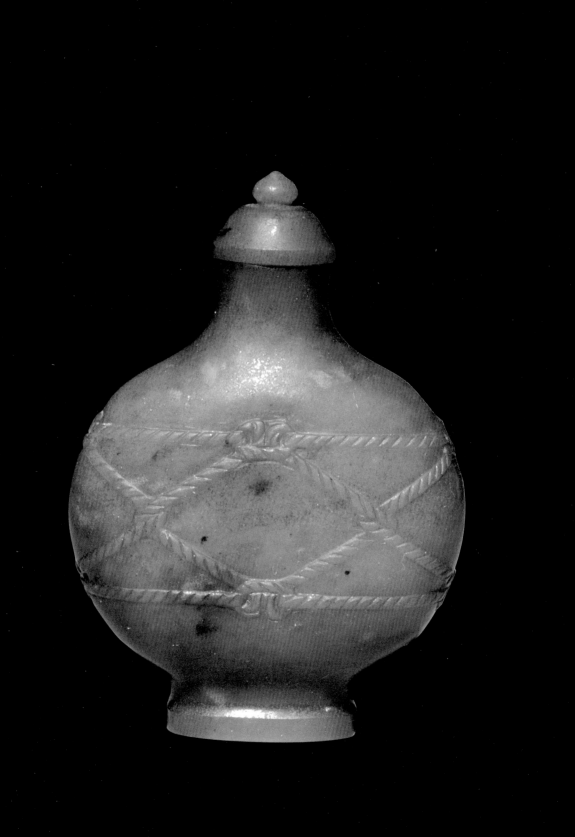

120
白玉石榴形鼻煙壺

【清乾隆】 清宮舊藏

通長5.5公分

◎以自然玉塊略加雕琢而成。狀如露子石榴,並有凸起的枝葉相隨,白玉花形蓋連象牙匙。附紫檀雕花木座。

◎石榴多子,被賦予榴開百子的吉祥寓意,故在清代工藝品的裝飾圖案中經常使用。

121
白玉子母葫蘆形鼻煙壺

【清乾隆】　清宮舊藏
通高5.5公分　腹徑3.2公分

◎葫蘆形，銅鍍金鑲藍寶石蓋連銅鍍金匙。表面陰刻數道豎條紋，壺體一側鏤雕一小葫蘆及梗葉，下腹部陰刻「乾隆年製」隸書款。附紫檀雕花木座。

◎此造型寓葫蘆勾藤、福祿萬代之意。

122
白玉茄形鼻煙壺
【清中期】
通長8.3公分　腹徑3.4公分

◎長茄形，通體潔白光滑，無瑕無斑，肩部鑲以碧玉花葉為萼托，醬色瑪瑙茄蒂形蓋連象牙匙。

◎此壺玉質上乘，溫潤如羊脂，雕琢工藝精湛，造型生動逼真，為清代中期典型的宮廷作品。

123
白玉蟠螭紋葫蘆形鼻煙壺

【清中期】　清宮舊藏
通高7公分　腹徑3.4公分

◎葫蘆形，銅鍍金鑲珊瑚蓋連象牙匙。腰部雕絲帶紋，壺體一面帶紅皮色，利用紅皮色雕蟠螭紋，蟠螭身體輾轉扭曲，四肢伸展，似在向上攀爬，形象生動傳神。

◎利用玉的外皮色、局部的沁色或玉的色差加工琢磨出新穎的圖紋，一般稱作「俏色」或「巧作」，是清代特別是乾隆時期玉器工藝的特色。

青玉芝蝠紋葫蘆形鼻煙壺

【清中期】　清宮舊藏
通高7.2公分　腹徑3.8公分

◎葫蘆形，鑲紅珊瑚銅蓋。腰部凸雕絲帶紋，束靈芝一枝，近底處雕蝙蝠紋。靈芝及蝙蝠均巧妙地利用皮色，生動傳神。

◎蘆與「祿」、蝠與「福」諧音，靈芝為仙草，可以延年益壽，故此造型與紋飾寓福、祿、壽之意。

125
青玉戧金葫蘆形鼻煙壺
【清中期】　清宮舊藏
通高8公分　腹徑4.3公分

◎扁體葫蘆形，圓口，束腰，平底，鑲珊瑚帶鈕銅蓋連象牙匙。壺體下部淺刻瘦竹二莖，刻紋戧金彩，上部為盤繞的藤蔓枝葉及垂掛的小葫蘆，寓葫蘆勾藤之意。

126
青玉瓜瓞綿綿圖鼻煙壺

【清中期】　清宮舊藏
通高6公分　腹徑5公分

◎瓜形，紫碧璽蓋連象牙匙。通體浮雕梗葉纏繞，花朵綻放，一只蝴蝶在空中飛舞，梗葉下方有一只甲蟲俯臥，造型生動逼真，寓瓜瓞綿綿之意。附紫檀雕花木座。

127
青玉瓜瓞綿綿圖鼻煙壺

【清中期】　清宮舊藏
通高5.5公分　腹徑4公分

◎瓜形，玉製小花形蓋連銅鍍金匙。壺體上雕瓜的枝梗蔓葉及飛舞的蜜蜂和蝴蝶各一隻，寓瓜瓞綿綿之意。

◎以瓜和蝶組成的瓜瓞綿綿圖，寓意吉祥，在清代民間與宮廷作品中被廣泛應用，十分普及。

128
青玉椿馬圖鼻煙壺
【清中期】
通高8公分　腹徑4.8公分

◎扁瓶形，橢圓形圈足，瑪瑙蓋連象牙匙。壺體兩面開光，一面凸雕立椿拴馬圖，另一面凸雕三羊，寓三陽開泰。附紫檀雕花木座。

◎椿樹被視為長壽之木，古人常以「椿年」、「椿齡」為祝頌長壽之詞。

129
白玉桃形鼻煙壺
【清中期】 清宮舊藏
通高4.8公分　腹徑4.4公分

◎扁桃形，雕桃枝白玉蓋連銅鍍金匙。局部有皮色，肩部有凸雕的枝葉。附紅木雕花木座。

◎以桃實為造型寓意長壽。

130
白玉柳編紋鼻煙壺
【清中期】　清宮舊藏
通高5.7公分　腹徑4.9公分

◎魚簍形，圓形斂口，橢圓形斂足，銅鍍金嵌紫紅色寶石蓋連象牙匙。通體雕致密的柳編紋，其凸起大小不等，形同真實魚簍。口沿下及足外均陰刻繩紋一周。

◎此壺材質純淨無瑕，雕琢技法高超，暗含漁樵於江渚之意，極為寫意。

131
白玉蟬形鼻煙壺
【清中期】
通高7.5公分　腹徑 3.8公分

◎蟬形，體腔較小，壁厚實。雕刻極為精細，將蟬之眼、背的凹凸，腹節的構造，翼的輕巧，尤其是屈曲的蟬足及柔軟的下腹，均一一生動地體現出來。蟬口含綠色料蓋，如嫩枝狀，更是添彩之筆。

◎此壺由於長期使用，壺內黏有煙末，使蟬的身體部分顯得顏色稍深，而翼部青亮半透明，增加了作品的趣味性。

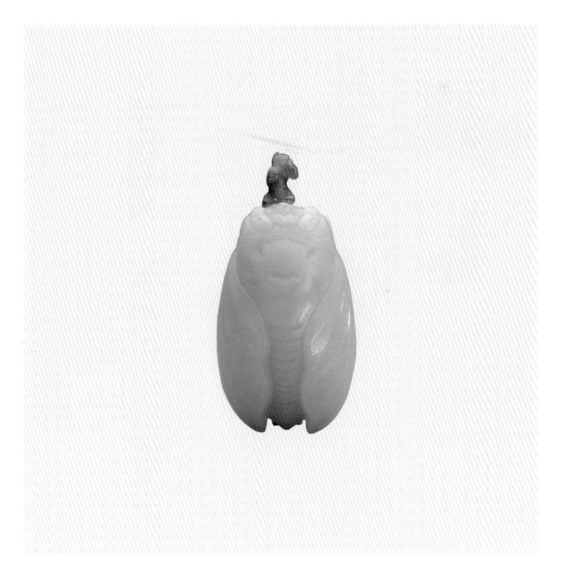

132
青玉蝠形鼻煙壺
【清中期】
通高5.5公分　腹徑4.9公分

◎蝙蝠形，蝙蝠嘴為壺口，青金石蓋連象牙匙。為適應鼻煙壺之功用，壺體的雕琢作了必要的簡化和誇張，突出眼、翅兩個部位，簡略了其他部位。在翅膜的表現上，僅以淺淺的凹槽示意，頗具匠心。

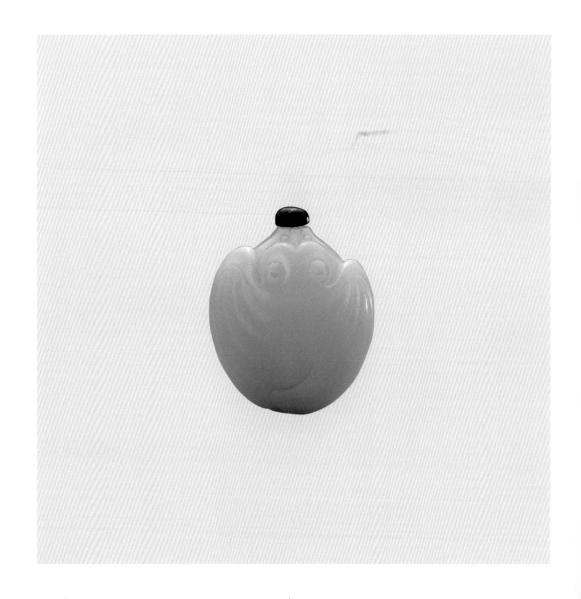

133
青玉雙魚形鼻煙壺
【清中期】　清宮舊藏
高9.9公分　腹徑4.3公分

◎雙魚形，魚嘴即壺口，雙魚腹部相疊，其胸、腹、尾部有多處鏤空，造型頗具裝飾意味。兩口分配以鑲紅、藍寶石銅蓋。

◎此壺尤可推許的是其雙魚取勢為一正一側，故從各個角度觀看，雙魚姿態均不相同，從中可見作者的匠心獨運。

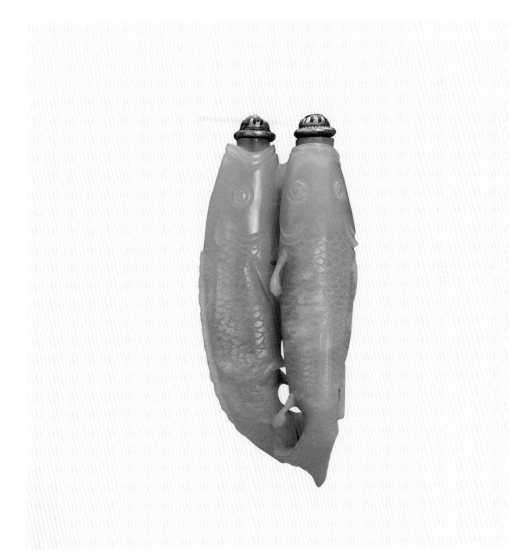

134
黃玉三繫鼻煙壺
【清中期】
通高7.8公分　腹徑2.7公分

◎長瓶形，圓形斂足，圓形尖頂黃玉蓋連象牙匙。通體光素無紋，僅在局部見褐色沁斑，肩部鏤空凸雕三繫，可拴繩繫掛。

◎此壺玉質純淨溫潤，工藝簡潔，不事雕琢，為罕見的黃玉佳作。

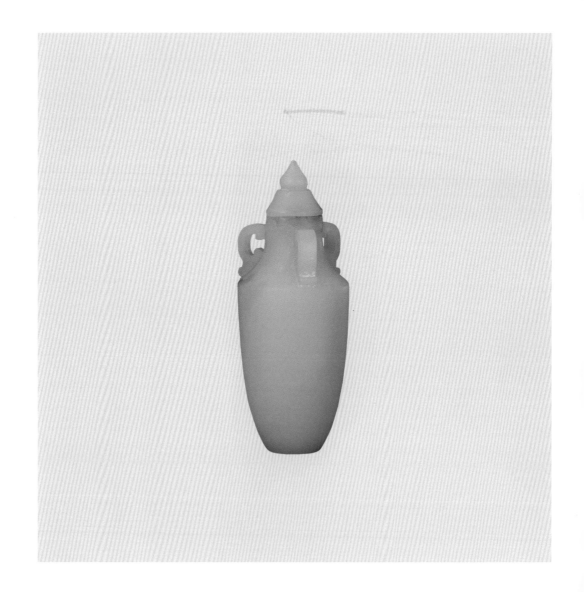

135
瑪瑙荷包形鼻煙壺
【清中期】
通高6.1公分　腹徑5.1公分

◎扁方形。陰刻豎條紋藍色晶石蓋連象牙匙。壺體上部為金黃色，陰刻豎條紋共二十二道，近蓋口處收縮成荷包式。壺體下部為白色，幾近半透明。

◎此鼻煙壺壺體上下黃白兩色分明，加上藍色晶石蓋，顏色頗為鮮豔，玲瓏剔透，別有情趣。

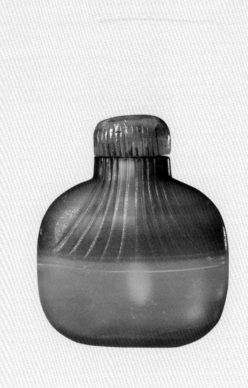

136
瑪瑙天然梅花紋鼻煙壺
【清中期】
通高6公分　腹徑4.3公分

◎扁瓶形，直口，橢圓形圈足，淺綠色染牙嵌淡粉色碧璽蓋連玳瑁匙。通體光素，灰褐色中帶有天然形成的如朵朵白色梅花般的花紋，恰似一枝枝寒梅傲雪盛開。

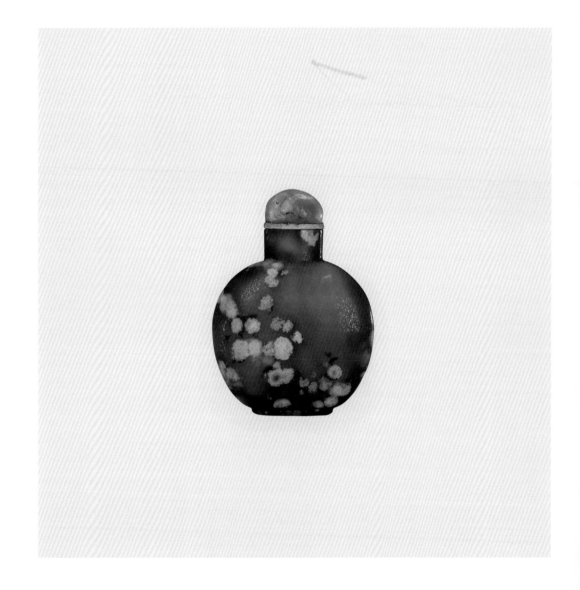

137
瑪瑙巧作蟾月圖鼻煙壺
【清中期】 清宮舊藏
通高7.7公分　腹徑5.5公分

◎扁瓶形，直口，橢圓形圈足，碧璽蓋連象牙匙。壺體淡褐色，天然形成的細密且不規則的暗紅色絲狀紋飾若隱若現，其天然紋理被巧作為一蟾蜍伏於石上，口中吞吐煙雲，並襯以圓月。雲、月、蟾及石上靈芝均呈紅赭色。

◎此壺線條宛轉靈動，刻劃工巧入微，是瑪瑙鼻煙壺之代表作。

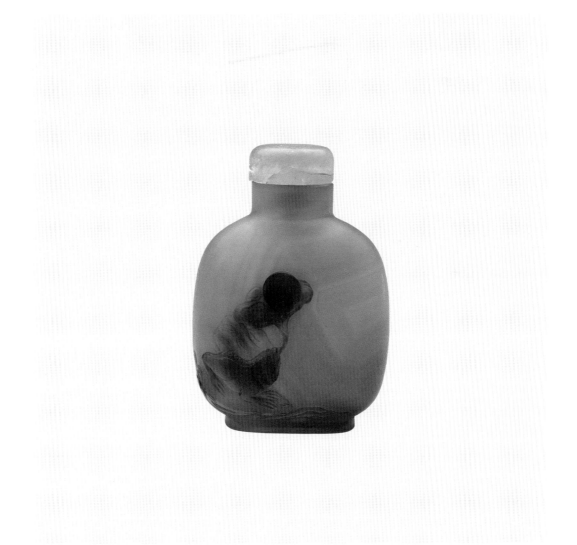

138
瑪瑙青棗形鼻煙壺
【清中期】　清宮舊藏
通高4公分　腹徑1.9公分

◎棗形，綠色染牙果蒂形蓋連象牙匙。
大小與實物相仿。通體綠色中略含紅
斑，宛如一顆生長中由青變紅的小棗。
◎此壺造型圓熟規整，做工精細，小巧
玲瓏，形象逼真。

139
瑪瑙天然紋葫蘆形鼻煙壺
【清中期】　清宮舊藏
高5.8公分　腹徑3.2公分

◎葫蘆形，束腰，雙圓腹，平底。通體
光素，未雕琢紋飾，只有瑪瑙自身天然
形成的灰、白、黃、褐等色的紋理。
◎此壺的製作秉承了清代玉石類工藝品
所奉行的「良材不琢」，純以原料質地
取勝的風格特點。

140

翠玉光素鼻煙壺

【清中期】　清宮舊藏
通高6.6公分　腹徑5公分

◎扁瓶形，直口，平底，銅鍍金托嵌粉碧璽蓋連銅鍍金匙。
通體鮮綠色間以白色，光素無紋飾。

141
水晶寶相花紋鼻煙壺
【清中期】 清宮舊藏
通高7.3公分 腹徑5.1公分

◎扁瓶形，肩微聳，斂腹，嵌碧璽雕花葉紋銅蓋連玳瑁匙。壺體兩面開光，開光內減地浮雕相同的寶相花紋，寓吉祥之意。

◎水晶是無色透明的結晶石英，古稱「水玉」、「水精」。

142

髮晶鼻煙壺

【清中期】
通高8.1公分　腹徑5.4公分

◎扁瓶形，直口，溜肩，圈足，翠蓋連染色象牙匙。壺體雙面光素，其質通透，內含大量褐色髮絲狀物質，集中於壺體一側，黑色中的星星點點閃光，亦是天成，令人嘆為觀止。兩側肩部飾獸面銜環耳。

◎水晶內含的大量黑色髮絲狀物質是電氣石包裹體，因似頭髮，故有「髮晶」之稱。

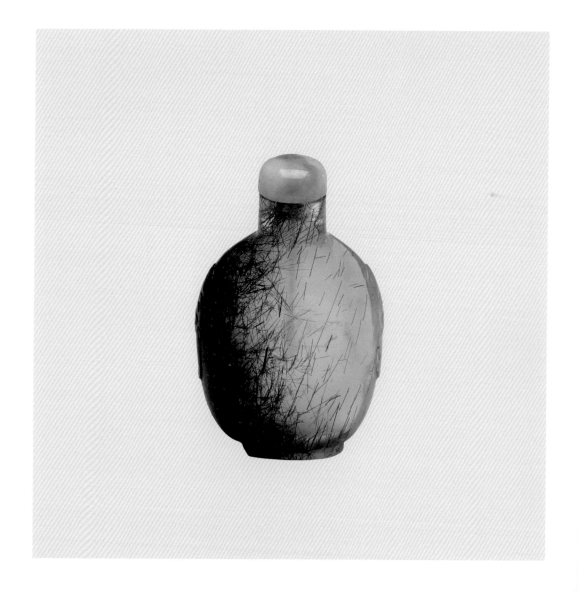

143
紫晶瓜形鼻煙壺
【清中期】 清宮舊藏
通高5.5公分　腹徑3.5公分

◎香瓜形，腹部略扁，無足，半透明。紫晶瓜蒂形蓋連銅鍍金匙。表面凸雕瓜枝、蔓葉、蝴蝶等紋飾，並陰琢數道瓜棱紋。寓瓜瓞綿綿，子孫萬代之意。

◎此壺所用紫水晶顏色鮮豔，頗為名貴，加之圓雕工藝精湛，是難得的佳作。

144
炭晶茄形鼻煙壺
【清晚期】
通高10公分　腹徑3.8公分

◎長茄形，嵌珊瑚蓋連竹匙。通體炭黑色，不透明，烏黑亮，與黑紫茄子極為相似。近口處凸雕三瓣茄蒂紋。

◎炭晶是水晶的一種，因顏色深黑似炭而得名，用炭晶製作的鼻煙壺極為罕見。

145
碧璽雙蝠萬壽紋鼻煙壺
【清中期】
高5.6公分　腹徑3.8公分

◎瓶形，闊肩，橢圓形斂足。壺體半透明，色鮮豔，包含天然生成的冰裂狀紋理。兩側面雕雙蝠口銜雙桃及「卍」字紋繩結，寓意福壽萬年。底配紅木座。

◎碧璽，礦物名稱為電氣石，具有玻璃光澤，半透明，性脆，多為粉紅色，尤以桃紅色透明者最為珍貴。

146
青金石瓜形鼻煙壺
【清中期】　清宮舊藏
通高5.8公分　腹徑3.3公分

◎瓜形，浮雕蝴蝶礫石蓋連銅匙。色澤
深藍而近紫，有灰白色斑塊。壺體上又
浮雕小瓜及藤蔓。瓜葉翻卷，一甲蟲伏
於其上，極富情趣，寓意瓜瓞綿綿。

147
松石填金牡丹紋鼻煙壺
【清中期】　清宮舊藏
通高6公分　腹徑4.8公分

◎扁瓶形，平底，嵌粉紅色芙蓉圓形石
蓋連玳瑁匙。通體綠色間有黑色鐵線斑
紋。壺體兩面採用髹漆工藝中戧金的作
法，陰刻山石牡丹紋，陰線內填金。
◎松石為質地堅硬且脆的塊狀不透明礦
物，顏色多為鮮豔的天藍色或藍綠色，
故亦稱綠松石。

148
孔雀石天然紋鼻煙壺
【清中期】　清宮舊藏
通高6.5公分　腹徑4.4公分

◎扁瓶形，橢圓形足，鏨花銅鍍金托嵌紅珊瑚蓋連玳瑁匙。通體深綠色，光素無紋，顯現出孔雀石本身天然生成的深淺斑紋。

◎孔雀石是銅的表生礦物，因含銅量高，顏色呈綠色或暗綠色，並有同心圓狀花紋，很像孔雀的羽尾，因此得名。以孔雀石製的鼻煙壺極為少見。

陶瓷

故宮博物院藏瓷鼻煙壺近四百件。清代官窯鼻煙壺在景德鎮燒造。據造辦處乾隆九年檔案記載，乾隆皇帝曾傳旨督陶官唐英「嗣後鼻煙壺每年只燒造五十」。這道御旨下達之後，就成了景德鎮每年燒造鼻煙壺的定例。除此之外，偶爾也有在隆冬季節趕製鼻煙壺的記載。綜觀清代御製瓷鼻煙壺，康熙朝工藝品種較少，多數為青花，少數為釉裡紅。壺形以圓筒式為主，裝飾有花卉、寒江獨釣等。雍正、乾隆二朝鼻煙壺種類大增，這與唐英到景德鎮做督陶官有關。唐英不但有較高的文學修養，且善於經營，使製瓷技藝有了長足的進步。《景德鎮陶錄》記述唐英督陶成就說：「仿各種名釉，無不巧合；萃工呈能，無不盛備；又新創洋紫、法青、抹銀、釉水墨、洋烏金、琺瑯畫法、黑地白花、黑地描金、大藍、窯變等彩色器皿……廠窯至此，集大成矣。」以上陶瓷品種，幾乎在鼻煙壺中均能找到。特別是乾隆粉彩鼻煙壺最能代表乾隆朝製瓷工藝的水準與成就，製造的數量最多，裝飾紋樣豐富，圖案花卉、寫生花鳥、歷史人物、戲劇故事、吉祥圖案、詩文等無所不備，且造型工致，描繪精細，具有典型的宮廷風格。

149
青花寒江獨釣圖鼻煙壺

【清康熙】 清宮舊藏
高7.5公分 腹徑3公分

◎瓶形，唇口，溜肩，長腹下斂，圈足。壺體青花繪通景寒江獨釣圖。一老叟獨坐於江邊垂釣，周圍繪有遠山近水，屋舍樹木，濃淡相宜。底白釉無款。

◎寒江獨釣是康熙朝青花瓷器較常見的裝飾題材之一。此壺描繪精美，頗有唐代柳宗元詩句「孤舟蓑笠翁，獨釣寒江雪」的意境。

150
青花嬰戲圖鼻煙壺
【清雍正】
通高7.7公分　腹寬3.2公分

◎方形，腹部四面開光，珊瑚蓋連象牙匙。內繪嬰戲場景，間繪纏枝花卉紋。足內繪青花「大清雍正年製」款。

151

青花描金開光粉彩人物花卉鼻煙壺

【清乾隆】
高7公分　腹徑2.5公分

◎撇口，直頸，長方形腹，圈足。腹部以粉彩為飾，四面開光，兩面開光內分別為一男子在樹下籬旁站立和休息，另兩面開光內為盛開的菊花。紋飾空隙間襯以青花描金朵花紋。底署紅彩「乾隆年製」篆書款。

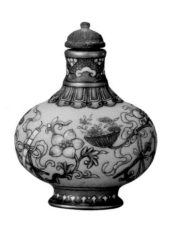

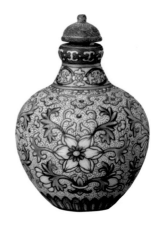

152
粉彩暗八仙紋鼻煙壺
【清乾隆】　清宮舊藏
通高5公分　腹徑3.9公分

153
粉彩勾蓮紋鼻煙壺
【清乾隆】　清宮舊藏
通高5.2公分　腹徑3.5公分

◎扁瓶形，長頸，橢圓形圈足，銅鍍金蓋匙。壺體以黃地粉彩繪暗八仙紋，有祝頌長壽之意。頸、肩、足部繪變形如意雲頭紋與蓮瓣紋，每層紋飾間以金彩相隔。藍底署黑彩「乾隆年製」篆書印章款。

◎扁瓶形，直口，平底，銅鍍金蓋匙。壺體以粉彩描繪四朵勾蓮花紋。口沿、頸、肩及近底處分別以紅地粉彩、黃地粉彩、綠地粉彩描繪變形如意雲頭紋和蓮瓣紋。黃底署紅彩「乾隆年製」篆書印章款。

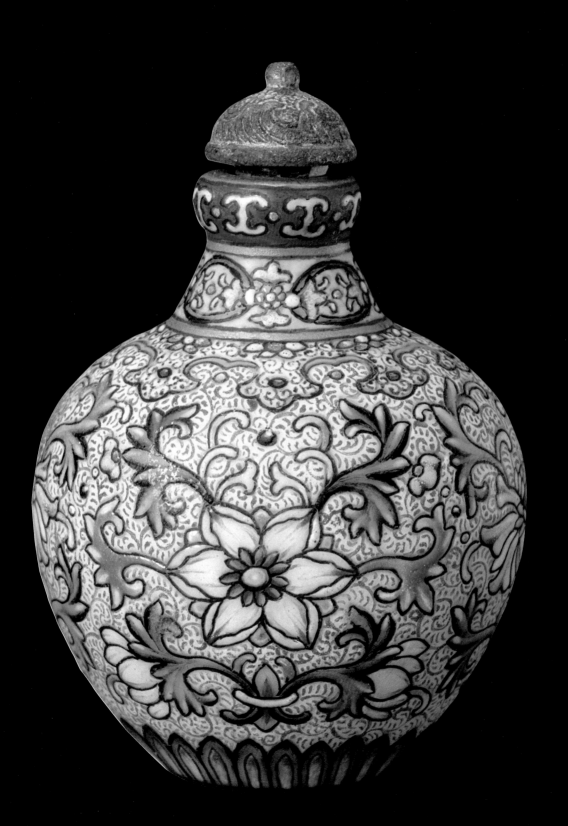

154
粉彩瓜棱形鼻煙壺
【清乾隆】 清宮舊藏
通高6公分　腹徑3.1公分

155
粉彩勾蓮紋花瓣形鼻煙壺
【清乾隆】
通高6.5公分　腹徑3.5公分

◎呈瓜棱形,小口細頸,橢圓形圈足,
銅鍍金鏨花壺蓋下連銅鍍金匙。通體以
粉彩裝飾,頸部飾回紋,頸肩相接處凸
起串珠紋一周。壺體四面飾金彩瓜棱形
開光,內繪粉彩軋道折枝花卉紋。底白
釉紅彩署「乾隆年製」四字篆書款。
◎此壺紋飾構思巧妙,描繪精細,裝飾
性極強。略帶曲線變化的造型以及絢麗
多姿的色彩,給人一種賞心悅目之感。

◎花瓣形,直口,頸下凸起蓮子一周,圈
足,骨蓋連骨匙。通體以金地粉彩為飾,
壺體凸起六瓣花瓣形開光,內繪勾蓮花
紋。底署紅彩「乾隆年製」篆書款。
◎金地粉彩在乾隆粉彩瓷器中最為珍
貴,給人以富麗堂皇之感。

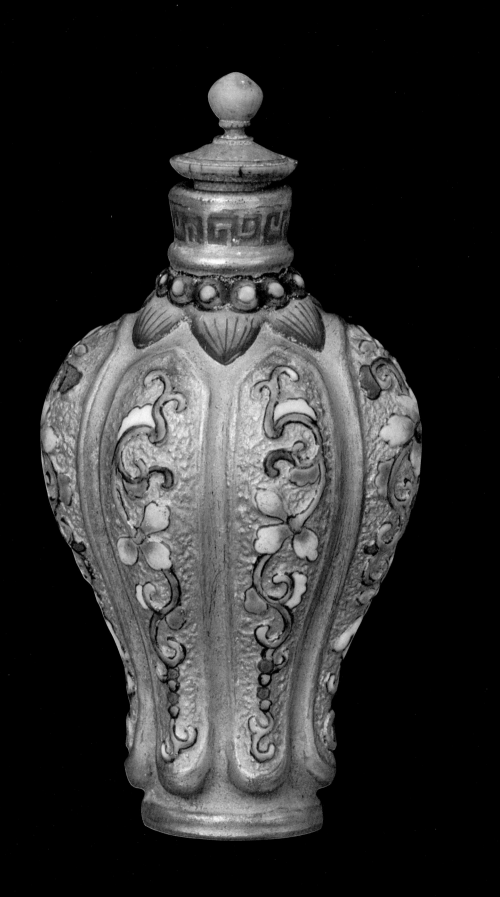

156

粉彩芍藥詩句圖鼻煙壺

【清乾隆】 清宮舊藏

通高7.2公分 腹徑3.5公分

◎扁瓶形，直口，橢圓形圈足，圓蓋連象牙匙。壺體兩面金彩開光，一面繪芍藥蜜蜂，另一面墨彩隸書乾隆御題詩一首：「繁紅豔紫殿春餘，第一揚州種色殊。逞盡風流還古恨，被人強喚是花奴。」後鈐「乾」、「隆」二方印。開光外粉地粉彩描繪折枝花紋。白底署紅彩「乾隆年製」篆書款。

157
粉彩雕瓷博古圖鼻煙壺
【清乾隆】
通高8公分　腹寬4.3公分

◎扁形，直口圓蓋，下連象牙匙。通體白地印回紋，釉面凸雕爐、瓶、靈芝、圍棋、鼎等紋飾，俗稱博古圖。紋飾施紅、綠、紫、藍、黑等色。足底署紅彩「乾隆年製」四字篆書款，外圍雙方欄。

◎此壺雕塑手法細膩，線條流暢，博古圖造型逼真，色彩搭配自然，尤其是在白色的底釉襯托下，立體感極強。

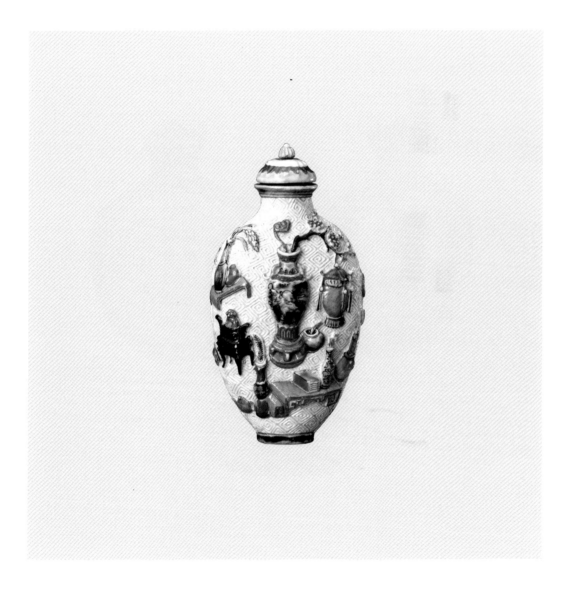

158
粉彩虞美人詩句圖鼻煙壺
【清乾隆】　清宮舊藏
通高6.4公分　腹徑5公分

◎扁瓶形，直口，橢圓形圈足。圓蓋連象牙匙。壺體兩面為金彩如意形開光，一面粉彩繪虞美人花卉，另一面墨彩隸書乾隆御題詩一首：「一曲虞兮愴別神，徘徊猶憶楚江濱。哪知愛玉憐香者，不是當年姓項人。」後鈐「乾」、「隆」二方印。兩側面繪綠地粉彩朵花紋飾。白底署紅彩「乾隆年製」篆書款。
◎此壺造型、紋飾、構圖均一絲不苟，具典型的乾隆粉彩風格。

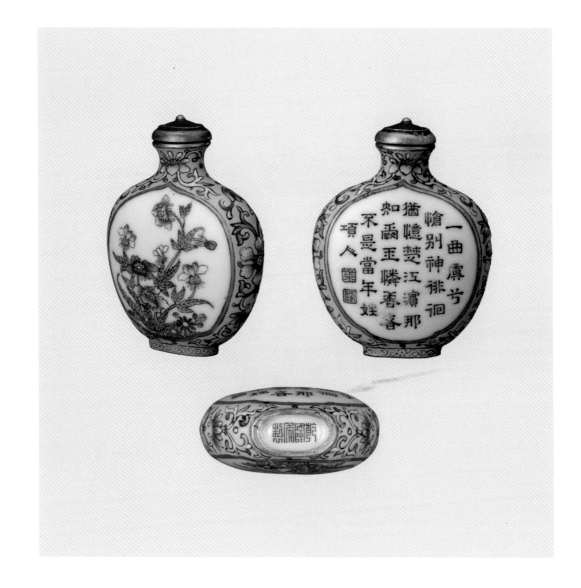

159
粉彩富貴長壽圖鼻煙壺
【清乾隆】　清宮舊藏
通高6.2公分　腹徑5.2公分

◎撇口，直頸，扁腹，平底，瓷蓋連象牙匙。腹部兩面金彩開光，內為相同的粉彩描繪菊花牡丹紋，寓意富貴長壽。壺體兩側綠地粉彩繪朵花紋。底署紅彩「乾隆年製」篆書款。

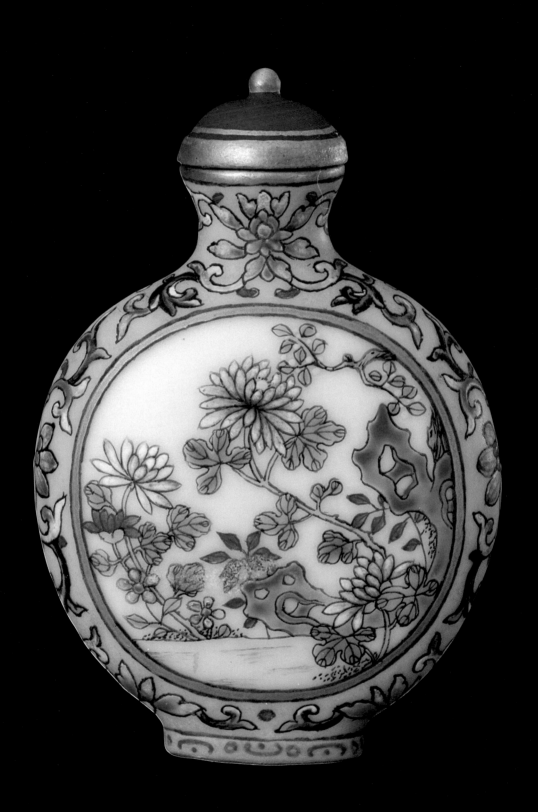

160
粉彩菊花詩句圖鼻煙壺

【清乾隆】 清宮舊藏
通高7公分 腹徑5公分

◎扁瓶形，敞口，橢圓形圈足，瓷質珊瑚紅釉蓋。壺體兩面為金彩圓形開光，一面繪洞石、菊花、桂花，另一面墨彩隸書乾隆御題詩一首：「秋雨霏霏碧蘚滋，閒情今日步東籬。不知冷夜寒朝裡，開到西風第幾枝。」後鈐「乾」、「隆」二方印。兩側繪綠地粉彩折枝花兩組。白底署紅彩「乾隆年製」篆書款。

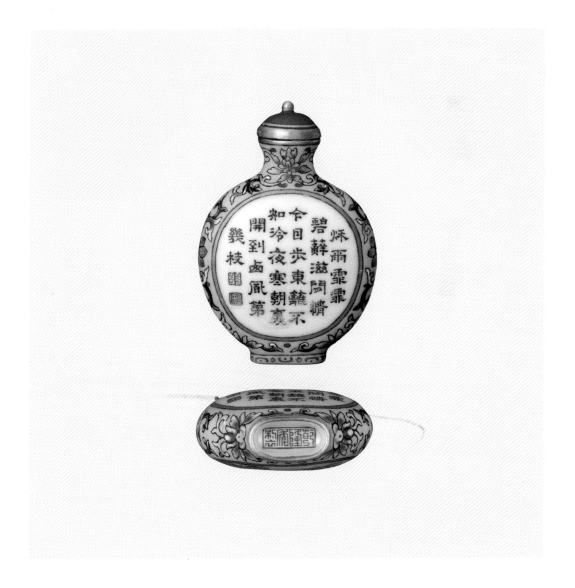

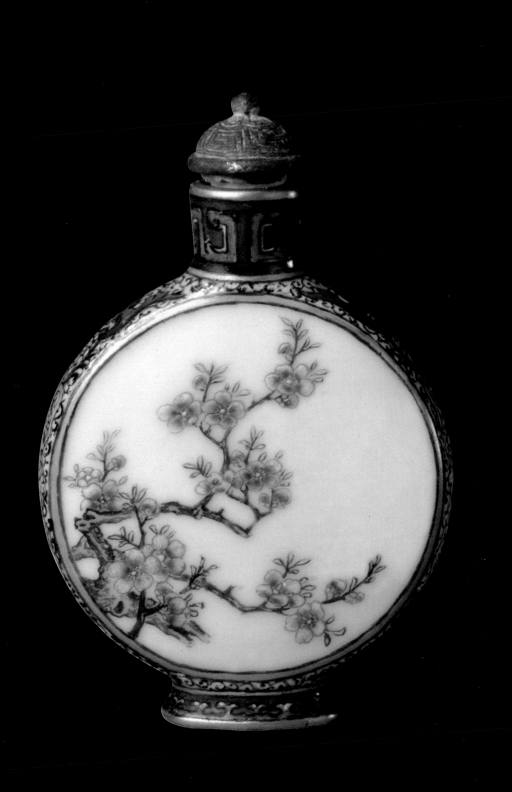

161
粉彩梅花詩句圖鼻煙壺
【清乾隆】　清宮舊藏
通高5.8公分　腹徑4公分

◎扁瓶式，小口長頸，橢圓形圈足。壺體兩面為金彩圓形開光，開光內白釉為地，上以粉彩為飾，一面繪梅花圖，一面墨彩隸書乾隆御題詩一首：「春雨胭脂洗嫩華，幾枝濃疊赤城霞。雙鸞恒在雲深處，不遣飛瓊到阮家。」後鈐「乾」、「隆」二方印。壺體兩側繪綠地折枝花兩組，底白釉署紅彩「乾隆年製」四字篆書款。

162
粉彩山水人物圖方形鼻煙壺
【清乾隆】
通高7公分　腹徑5.6×3.8公分

◎長方體，直口，長方形圈足，珊瑚鈕圓蓋。通體以天藍地粉彩為飾，壺體四面開光，前後兩面一面繪一雅士於樹下觀石，周圍繪有欄杆、花草；另一面繪山居圖，山水之間有茅舍、水榭。兩側面開光內均繪花卉。肩上繪四組朵花紋，兩兩相對。白底署紅彩「大清乾隆年製」篆書款。

163
粉彩嬰戲圖鼻煙壺
【清乾隆】　清宮舊藏
通高6公分　腹徑4.3公分

◎扁瓶形，直口，橢圓形圈足，銅鍍金蓋連匙。壺體兩面金彩開光，開光內繪嬰戲圖。一面繪二童放風箏、捧如意，寓意春風得意；另一面繪二童舉傘蓋、抱瓶，瓶內為穀穗，寓意歲歲平安。旁繪山石、樹木。開光外飾藍地軋道粉彩朵花紋。頸、足部分別繪回紋及乳丁紋。兩側肩部雕獸面銜環耳。白底署紅彩「乾隆年製」篆書款。

164
粉彩嬰戲圖鼻煙壺
【清乾隆】
通高6.5公分　腹徑4.4公分

◎扁瓶形，唇口，橢圓形圈足，圓蓋連象牙匙。壺體兩面金彩開光，內以粉彩描繪嬰戲圖。一面繪五童子敲鑼打鼓，玩耍嬉戲；另一面繪四童子持戟、抱花瓶、拿風車、捧如意，寓意吉慶有餘、富貴平安、春風得意。開光外綠地上凸雕金彩勾蓮花紋。白底署紅彩「乾隆年製」篆書款。

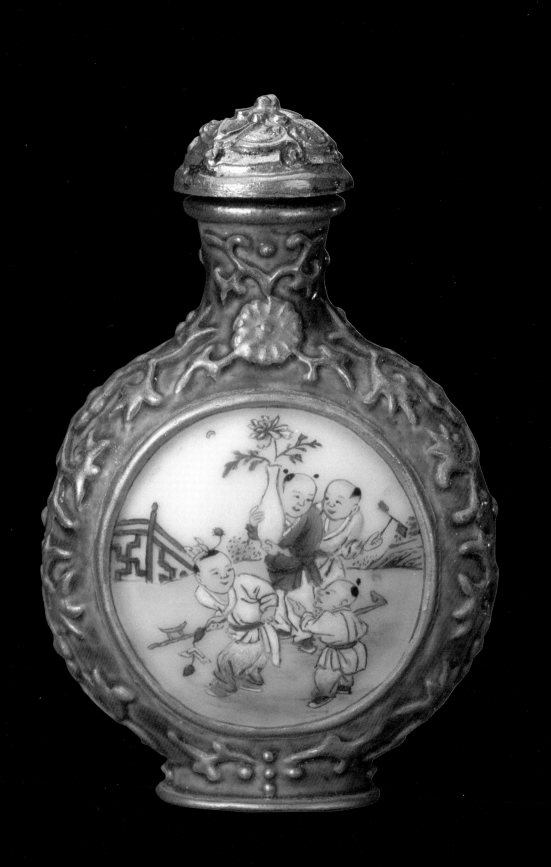

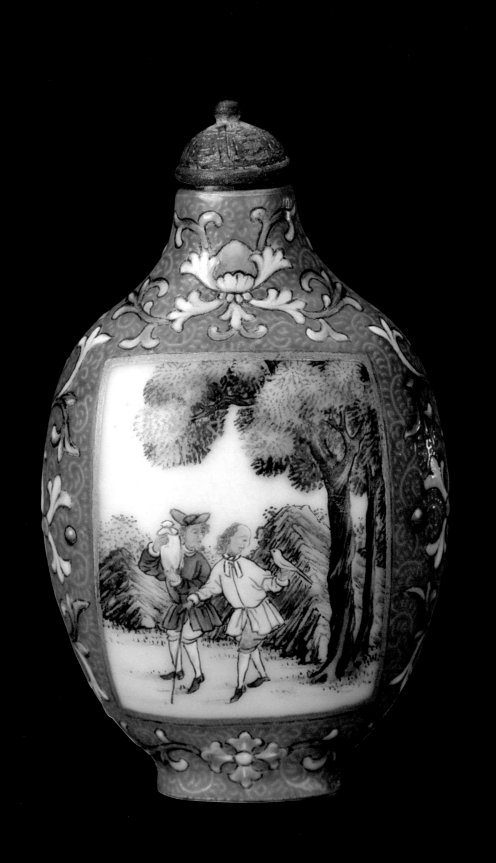

165
粉彩西洋人物圖鼻煙壺
【清乾隆】 清宮舊藏
通高6.4公分 腹徑3.6公分

◎扁瓶形，直口，溜肩，圈足，銅鍍金蓋連匙。壺體兩面金彩長方形開光，內以白地粉彩繪西洋人物。一面繪二人在松樹下散步，一人雙手抱瓶，一人拄杖架鳥；另一面繪山水樓閣、人物。開光外為紫地軋道粉彩朵花紋。白底署紅彩「乾隆年製」篆書款。

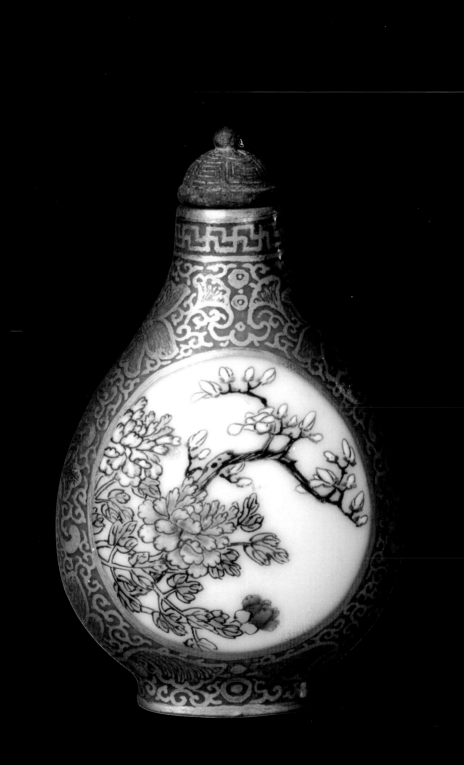

166
粉彩富貴長壽圖鼻煙壺
【清乾隆】　清宮舊藏
通高6公分　腹徑4公分

◎扁瓶形，直口，橢圓形圈足，銅鍍金蓋連匙。壺體兩面為金彩開光，開光內繪粉彩紋飾。一面繪玉蘭牡丹圖；另一面繪菊花圖，紋飾寓意富貴長壽。開光周圍為藍地金彩朵花紋。白底署紅彩「乾隆年製」篆書款。

◎此壺造型秀麗，花卉描畫細膩，筆法嫻熟，為乾隆時期瓷製鼻煙壺的精品。

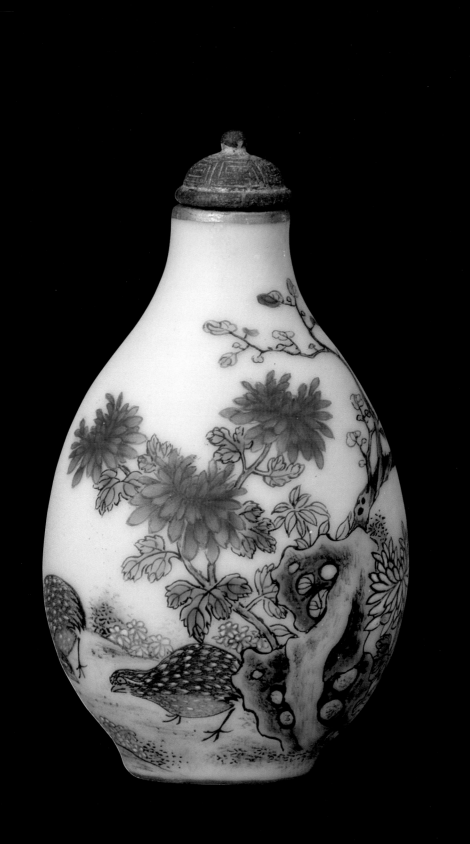

167

粉彩安居圖鼻煙壺

【清乾隆】　清宮舊藏
通高5.9公分　腹徑3.5公分

◎扁瓶形，直口，橢圓形圈足，銅蓋連銅匙。壺體以粉彩繪通景菊花、鵪鶉，兩隻鵪鶉在盛開的菊花下覓食，周圍點綴花草、洞石。口沿及足邊施金彩一周，白底署紅彩「乾隆年製」篆書印章款。

◎鵪諧音「安」，菊諧音「居」，所以菊花、鵪鶉寓意安居樂業。

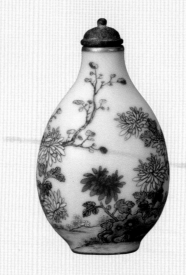

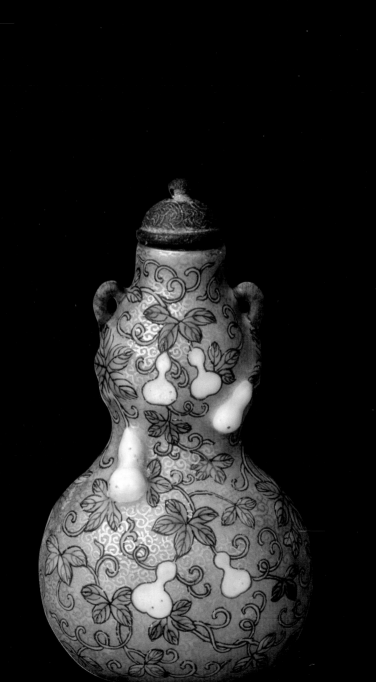

168
粉彩葫蘆形鼻煙壺
【清乾隆】　清宮舊藏
通高6.3公分　腹徑3.5公分

169
綠釉青果形鼻煙壺
【清乾隆】　清宮舊藏
通高4.4公分　腹徑1.8公分

◎葫蘆形，肩部有對稱雙繫，束腰，平底微內凹。銅鍍金蓋連匙。通體以金地粉彩繪纏枝葫蘆，腰部有凸起的小葫蘆三個。金底署黑彩「乾隆年製」篆書印章款。
◎此造型及紋飾稱為「葫蘆勾藤」，寓意子孫萬代。

◎青果形，翠蓋連象牙匙。通體施綠釉，釉層均勻，釉面有細碎的冰裂紋開片，似仿宋代著名的官窯瓷器效果。
◎此壺造型小巧別致，釉色典雅瑩潤，頗為美觀。

170
爐鈞釉雙連葫蘆形鼻煙壺
【清乾隆】
通高6.4公分　腹徑6公分

◎雙連葫蘆形，直口，束腰，下腹部相連，鑲珍珠鈕圓蓋連象牙匙。通體施藍色爐鈞釉。下配染色象牙座。

◎此壺線條圓潤，胎體厚重，造型為乾隆時期的流行式樣之一。爐鈞釉是景德鎮仿鈞釉製品，低溫燒成，始於雍正朝，流行於乾隆時期，以爐鈞釉作鼻煙壺的裝飾在乾隆時期實為少見，故此壺十分珍貴。

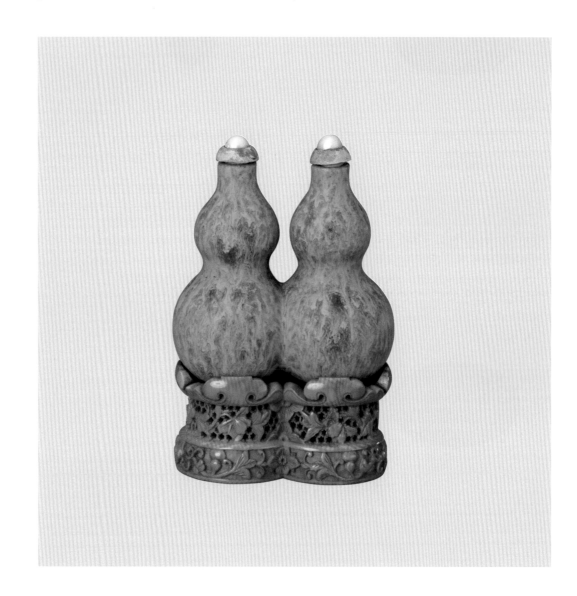

171
松石釉罐形鼻煙壺
【清乾隆】　清宮舊藏
通高6公分　腹徑3.8公分

◎罐形，撇口，直頸，扁圓腹，橢圓形圈足，瓷蓋連象牙匙。通體施松石綠釉，光素無紋，釉色古樸含蓄。兩側肩部塑獸面銜環耳。

◎松石綠釉是清代創燒的顏色釉品種之一，是以銅為著色劑，二次燒成的低溫釉，因呈色近似綠松石，故名。以松石綠釉為裝飾的鼻煙壺極為少見。

172
粉彩文會圖鼻煙壺
【清嘉慶】　清宮舊藏
通高7公分　腹徑4.5公分

◎扁瓶形，撇口，橢圓形圈足，瓷質珊瑚紅釉圓蓋連象牙匙。壺體兩面金彩開光，一面為文會圖，描繪八位老者在松蔭下，下棋、觀棋的場景，一小童侍立於旁；另一面墨彩隸書乾隆御題詩一首：「翠滴螺峰絕點埃，幾間板屋面波開。為穿曲徑通幽處，惹得遊人杖策來。」後鈐「乾」、「隆」二方篆書印。開光外均為紫地粉彩花卉紋。白底署紅彩「嘉慶年製」篆書款。

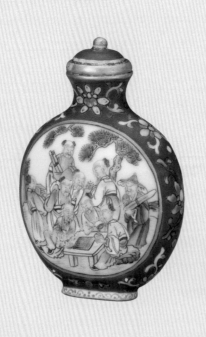

173
粉彩麻姑獻壽圖鼻煙壺

【清嘉慶】　清宮舊藏
通高7.8公分　腹徑5公分

◎扁瓶形，撇口，橢圓形圈足，瓷質珊瑚紅釉蓋連象牙匙。壺體兩面金彩海棠式開光，均內繪麻姑獻壽圖，仙姑有的肩扛靈芝，有的手持盛酒的寶瓶、壽桃，前來祝壽。周圍繪有松樹、欄杆、洞石、花草紋，畫面優美，寓意吉祥，腹兩側用綠地粉彩描繪朵花紋。白底署紅彩「嘉慶年製」篆書款。

◎此壺紋飾優美，色彩和諧鮮豔，為嘉慶年間御製鼻煙壺的上乘之作。

◎麻姑是傳說中的長壽仙人，每當蟠桃盛會時，均以靈芝釀酒作為壽禮向西王母進獻，後世多以麻姑獻壽作為祝壽題材。

174

粉彩歲歲平安圖鼻煙壺

【清嘉慶】 清宮舊藏

通高6.6公分　腹徑6公分

◎鼻煙壺扁瓶，直口，橢圓形圈足，瓷質珊瑚紅釉圓蓋連象牙匙。壺體兩面金彩圓形開光，內繪相同紋飾，兩隻鵪鶉站在凸起的山石、花草、穀穗紋中間。開光外飾粉地粉彩勾蓮紋。白底署紅彩「嘉慶年製」篆書款。

◎鵪諧音「安」，穀穗的穗諧音「歲」，寓意歲歲平安。

175
粉彩虞美人圖鼻煙壺
【清嘉慶】 清宮舊藏
通高6.5公分　腹徑4.3公分

◎扁瓶形，直口，海棠花式腹，橢圓形圈足，瓷質珊瑚紅釉蓋連象牙匙。壺體兩面金彩海棠式開光，內繪相同的洞石、虞美人花卉，兩側飾綠地粉彩折枝花紋。白底署紅彩「嘉慶年製」篆書款。

◎此壺色彩柔和，構圖優美，筆觸細膩，是嘉慶年間官窯生產的瓷器類鼻煙壺的代表性作品之一。

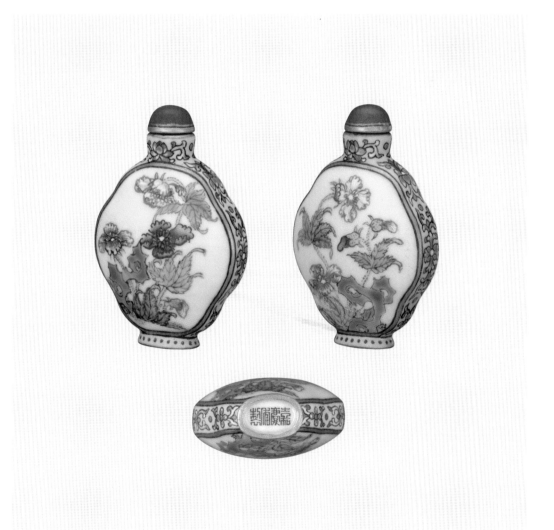

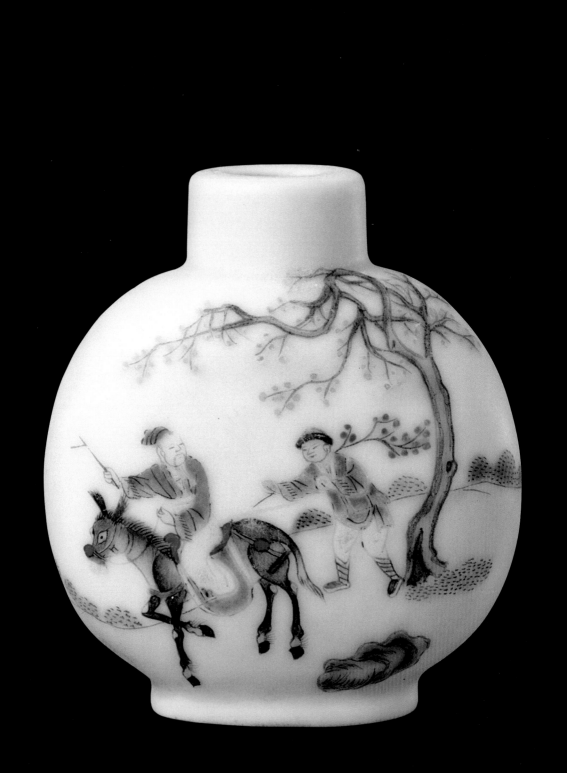

176
粉彩踏雪尋梅圖鼻煙壺
【清道光】
高6.3公分　腹徑5.3公分

◎扁瓶式，直口短頸，橢圓形圈足。通體以粉彩裝飾，壺體兩面繪山水人物圖，一面為唐代詩人孟浩然踏雪尋梅，一面為拱橋梅花。底紅彩署「道光年製」四字篆書款。

◎道光時期由於嗜好鼻煙的人較多，鼻煙壺的製作更為流行。器形豐富，品種繁多。此器造型規整，壺體較雍正、乾隆煙壺略鼓。釉面白潤，繪畫精細，具有鮮明的時代特徵。

177
粉彩丹鳳朝陽圖鼻煙壺
【清道光】
高6公分　腹徑5.6公分

◎扁瓶式，直口短頸，橢圓形圈足。通體以粉彩繪丹鳳朝陽圖，一隻美麗的鳳鳥和兩隻白色的仙鶴漫步於鮮花叢中，呈現出一幅安謐恬靜的自然意境。底白釉紅彩署「道光年製」四字篆書款。

◎此器造型圓潤秀美，釉面白潤，色彩豐富，所繪花蝶紋飾在潔白的底釉襯托下，格外醒目，具有極高的藝術欣賞價值。

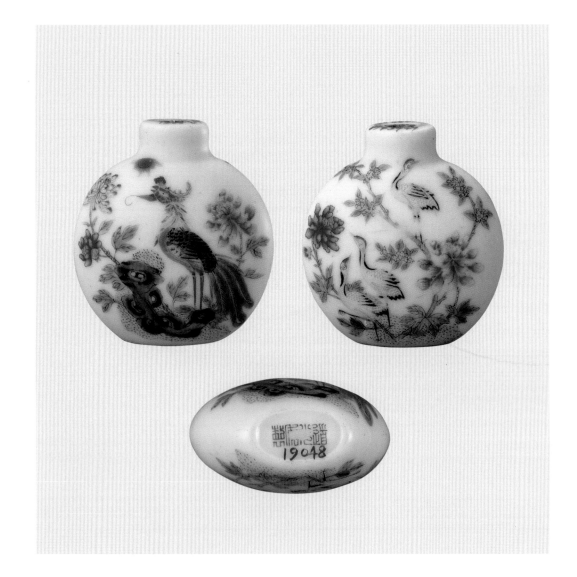

178

粉彩雄雞圖鼻煙壺

【清道光】
高6公分　腹徑5.4公分

◎扁瓶形，直口，橢圓形圈足。壺體兩面均以粉彩繪雄雞，一雞立於山石之上，昂首報曉，石邊點綴菊花；一雞俯身欲啄竹葉上的昆蟲。底署紅彩「道光年製」篆書款。

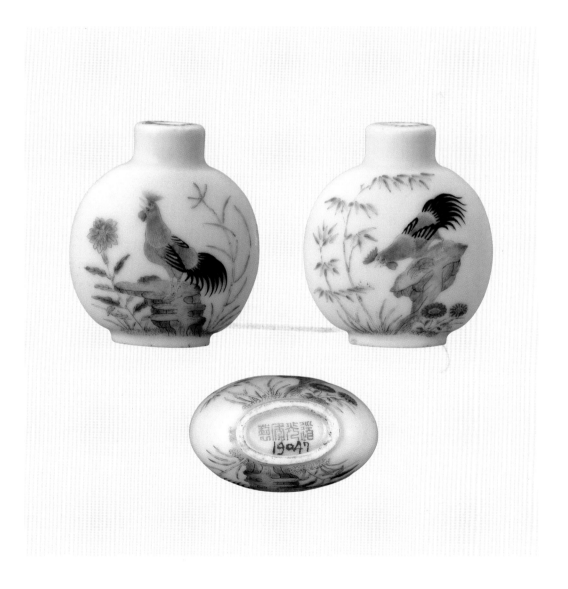

179
粉彩雙鴿雙犬圖鼻煙壺
【清道光】
高5.4公分　腹徑5.2公分

◎扁瓶形，直口，橢圓形圈足。壺體一面繪兩隻鴿子在蘭花邊嬉戲，另一面繪二隻小狗追逐咬鬧。兩側凸塑獸面銜環耳。底署紅彩「道光年製」篆書款。

◎此壺描畫筆法工整流暢，色彩清新，是道光時期粉彩鼻煙壺中的佳作。

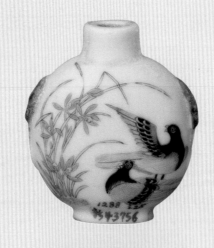

180
粉彩秋蟲鼻煙壺

【清道光】
通高6.8公分　腹徑5.3公分

◎傳統樣式，直口短頸，扁圓腹，橢圓形圈足，珊瑚壺蓋，下連銅鍍金勺。通體以粉彩繪秋蟲圖。底白釉署紅彩「道光年製」四字篆書款。

181
粉彩花卉秋蟲鼻煙壺
【清道光】
高6.3公分　腹寬4.7公分

◎直口長頸，垂腹，腹兩側對稱飾雙耳，橢圓形圈足。通體以粉彩繪花卉秋蟲圖。畫面中清秀的山石旁，盛開著朵朵鮮豔的花朵，花朵的芳香吸引來了各種秋蟲。紋飾生動自然，充滿生機。底白釉紅彩署「道光年製」四字篆書橫款。

182
粉彩猴鹿圖鼻煙壺

【清道光】
高7.4公分　腹徑4公分

◎細長頸，扁圓腹下垂，橢圓形圈足。壺體一面繪二隻小猴在松樹上玩耍戲嬉，枝頭掛一印，旁襯洞石，寓意掛印封侯；另一面繪一隻梅花鹿回首仰視空中飛來的喜鵲，旁邊是洞石靈芝，鹿諧音「祿」，寓意祿壽同喜。底署紅彩「道光年製」篆書款。

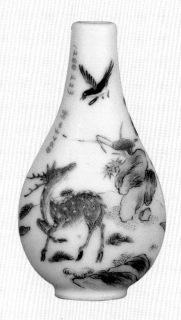

183
胭脂紅二龍戲珠紋鼻煙壺
【清晚期】
高7.2公分　腹徑4公分

◎細長頸，垂腹，橢圓形圈足。通體以胭脂紅彩描繪江崖海水二龍戲珠紋，兩條龍張牙舞爪，在翻騰的海浪上追逐戲珠，威武兇猛。

◎此壺的紋飾以胭脂紅彩繪，在清晚期鼻煙壺中極為少見，配以美觀的造型，愈顯俏麗。

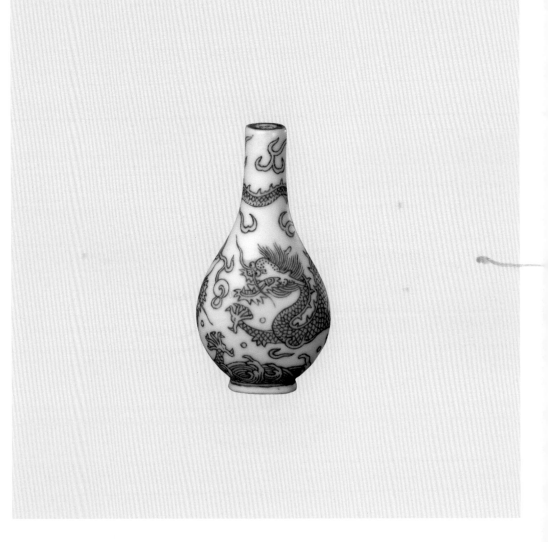

有機材質

有機材質也括竹、木、牙、角、珊瑚、虬角、葫蘆、玳瑁、犀角、琥珀、漆器等。清宮造辦處設有牙雕作，從全國各地選調優秀雕刻家入內服務。據檔案記載，嘉定派竹刻名家封氏三兄弟中的封錫爵、封錫璋均於康熙四十二年（1703）應召入宮，其後代封岐、封鐫也於雍正年間先後入值牙作。雍正至乾隆年間選調的工匠增加，如九江的屠魁勝、關仲如、楊遷；杭州的朱軾；蘇州的施天璋；廣州的陳祖璋、黃振效、李裔湯、蕭漢臣、陽維站、顏彭年、司徒勝、李爵祿等，先後應召入宮服務。這些身懷絕技的能工巧匠，在牙作雕刻了各種質地的器物，許多鼻煙壺如象牙、珊瑚、虬角、葫蘆等均出自他

們之手。牙作雕刻的鼻煙壺，一般在宮內三大節時呈進給皇帝，製作的數量很少，每年僅為幾件。偶爾皇帝也下令命做，如乾隆十八年（1753）端午節，牙作呈上的鼻煙壺很得弘曆青睞，即命太監胡世傑將其中的「象牙掏鶴式、虬角葫蘆式、海螺天鶴式、杏林根山子式鼻煙壺各做一件」並傳旨：「照樣各做一件，再仿其大意，另想法多做幾件，不拘各樣材料做成。」現保存在故宮博物院的牙雕鶴式鼻煙壺即是其一。造辦處牙作一直延續至清末，但嘉慶朝以後技藝衰退，製作鼻煙壺的數量逐漸減少。

184
象牙魚鷹形鼻煙壺
【清乾隆】　清宮舊藏
長4.8公分　腹徑2.9公分

185
象牙鶴形鼻煙壺
【清乾隆】　清宮舊藏
長4.7公分　腹徑2.9公分

◎壺體為伏臥魚鷹，身如覆卵，體羽豐滿，縮頸尖喙。雙眼及嘴尖上嵌玳瑁，眼睛四周、頸下及雙腿雕刻出粗糙的顆粒狀紋飾並經染色。頸下為飾金箔壺口，有蓋，尾羽處設有暗銷，觸則輕巧彈開，合則泯然無痕，蓋內署「乾隆年製」篆書款。配一弧形象牙匙。
◎此壺造型極為生動，細節裝飾精緻，鑲嵌恰到好處。其暗銷的設置顯示了這一時期宮廷工藝細緻精巧的特點。

◎丹頂鶴形，壺體為伏臥丹頂鶴，頭頂嵌血石以表現紅色肉冠，雙眼、喙、尾羽上嵌玳瑁，雙腿染為綠色。腹下有蓋，設有暗銷。蓋內署「乾隆年製」篆書款。象牙匙。
◎此壺造型的構思與魚鷹形鼻煙壺相似，雕飾精美，可視為姊妹之作。清乾隆十八年造辦處檔案中記錄了此壺和象牙魚鷹形壺的製作過程。

186
象牙苦瓜形鼻煙壺
【清中期】　清宮舊藏
通高7公分　腹徑3.8公分

◎苦瓜形，腹圓底尖。綠色瓜蒂為壺
蓋。通體黃褐色中略帶綠色，滿布瘤狀
凸起，粗看無序而實有規律，壺體有六
道凸起的棱脊上下貫通。
◎此壺入手圓滑，既仿生又富於裝飾趣
味，於平淡中顯示出不凡的藝術造詣。

187
象牙葫蘆形鼻煙壺
【清中期】　清宮舊藏
通高4.9公分　腹徑1.7公分

◎葫蘆形，壺蓋似葫蘆藤狀自然彎曲，
與壺體螺口相連。通體光素，束腰處有
弦紋一道，實可由此分開，上下兩部分
以螺口相連，上部瘦長，下部扁圓，均
為中空，器壁甚薄。
◎此壺個體雖小而工藝精湛，形制輕巧
玲瓏，實為牙雕鼻煙壺中的精品。

188
蜜蠟光素鼻煙壺
【清中期】 清宮舊藏
通高7.4公分 腹徑5.3公分

◎扁瓶形，腹部略方，橢圓形足，淡粉壁璽蓋連象牙匙。通體暗紅色，光素無紋飾。

◎蜜蠟是一種與琥珀同類而色澤略淡的物質，是由白松樹的樹脂形成的硬度不高、體輕、性脆的固體，多用作雕刻小件工藝品。

189
珊瑚雕蝠桃紋鼻煙壺
【清中期】　清宮舊藏
通高7公分　腹徑4.2公分

◎扁瓶形，腹部扁方，橢圓形圈足，染牙托嵌綠翠蓋連象牙匙。通體紅色中略有白斑，壺體一面凸雕桃樹，果實累累，另一面凸雕蝙蝠兩隻，旁襯陰琢的雲紋，寓意福壽。

◎此壺色澤紅潤細膩，器表隱見縱向細紋，加之精工細作，是極珍貴的珊瑚製品。

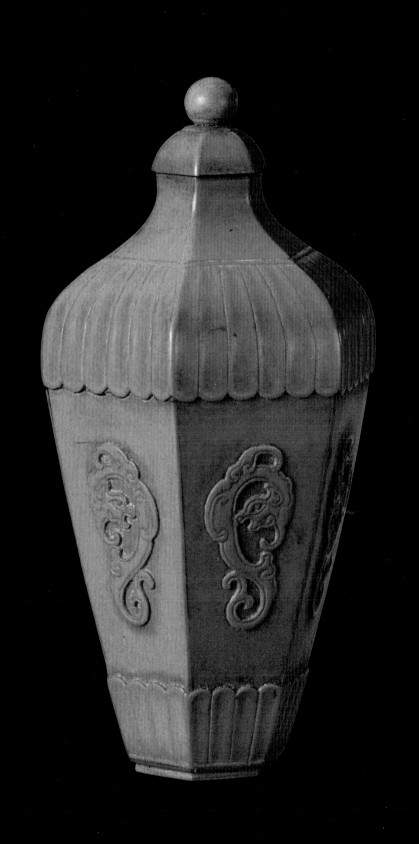

190
文竹夔紋六方形鼻煙壺
【清中期】　清宮舊藏
通高5.7公分　腹徑3公分

191
文竹五蝠捧壽圖鼻煙壺
【清中期】　清宮舊藏
通高6.6公分　腹徑5.5公分

◎六方瓶形，豐肩窄腹，平底，六方式
寶珠鈕蓋連象牙匙。每面均凸雕夔龍
紋，成兩兩相對之勢。肩部飾低垂披肩
式菊瓣紋，與近底處菊瓣紋相呼應。

◎文竹即竹黃，又稱翻黃、反黃或貼
黃，是江浙一代的竹雕絕技。其工藝
為：以大型的南竹為材料，用刀劈去竹
青和竹肌，僅留下一層薄薄的竹黃片，
經過水煮、晾乾、壓平等工序，然後膠
黏於器物上再施雕刻。

◎扁瓶形，四方口，平底，青金石蓋連
象牙匙。壺體兩面各鑲貼十八朵如意雲
頭紋，朵朵相連，組成類似開光的邊
框，框內飾五蝠捧壽圖，五隻蝙蝠圍繞
一團壽字飛舞。圖紋上又施以細密的陰
刻，更顯精緻。

◎五蝠寓意「五福」，即富、壽、康
寧、修好德、考終命。

192
核桃雕西洋長老圖鼻煙壺
【清中期】　清宮舊藏
通高4.9公分　腹徑3.8公分

◎核桃原形，中空，上有小口，配黃楊木雕蒂式蓋。外壁經刮磨後，一面浮雕山水、流雲、樹石，二長老一持杖披髮，背生光華，另一長髯著帽，緊隨其後。二者容貌、裝束均源於西洋；另一面陰刻隸書詩句：「有香自鼻，無火名煙。入華池中，通絳宮前。洩宜是賴，導引所先。善藏其用，於茲取焉。」引首鈐「惜陰」，詩後鈐「珍」、「賞」篆書印。

◎清宮造辦處檔案中有製作核桃鼻煙壺的記載，但故宮博物院藏二千餘件鼻煙壺中，惟此一件保存至今。

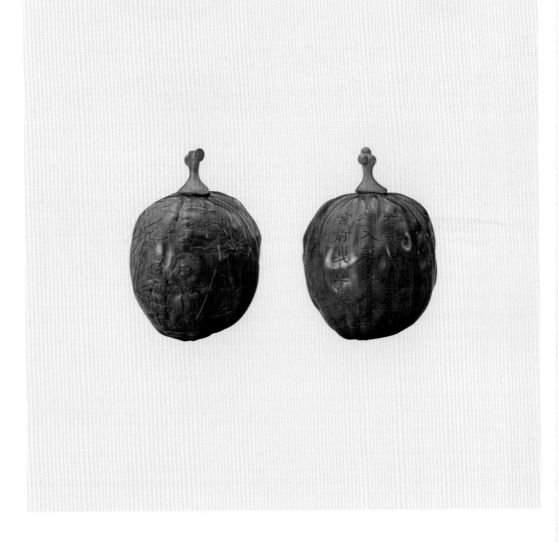

193
匏製獅紋鼻煙壺
【清中期】 　清宮舊藏
高6.2高公分　腹徑4.8公分

◎扁瓶形，直口，矮足。壺體兩面弦紋開光，開光內凸起獅子、雲朵、山石紋。兩側肩部飾獸面銜環耳，口髹黑漆。

◎匏器即通常所稱的葫蘆器，是在葫蘆生長的初期，雕模為範，然後套於葫蘆上，令其緣模生長，待成熟後，去模出範，即成為與模相同的匏器。匏製葫蘆不僅要器型飽滿，而且細節也需經得起推敲。此壺之獅紋神態畢肖，尾足部毛髮鬈然，寫意傳神，無可挑剔，堪稱清中期宮廷匏製鼻煙壺中的精品。

194
匏製螭壽紋鼻煙壺
【清中期】　清宮舊藏
通高7公分　腹徑5公分

◎扁瓶形，口沿嵌象牙一周，橢圓形足，銅鍍金鏨刻寶相花蓋連象牙匙。壺體兩面紋飾相同，均為模壓花尾螭龍，首尾相銜成環形，正中篆書團壽字。兩側飾捲草紋。

195
匏製葫蘆形鼻煙壺
【清中期】　清宮舊藏
通高6.7公分　腹徑4.7公分

◎葫蘆形，圓口微斂，束腰豐腹。壺體分為六瓣瓜棱凸起，繫使用勒扎之法，趁匏尚小即繩之以規矩，待其長成。配綠色玻璃蓋，晶瑩剔透。

◎此壺器形渾圓飽滿，六瓣均勻，分瓣處過渡柔和，均為凹入隱槽，毫無生硬之感。

196
剔紅愛蓮圖鼻煙壺
【清中期】　清宮舊藏
通高7公分　腹徑5.8公分

◎銅胎，扁瓶形，撇口，圈足，雕漆蓋連象牙匙。壺體雕漆飾通景愛蓮圖，遠處山峰險峻，層巒疊嶂，兩旁柳枝低垂，竹葉飄搖。一面一老者細觀池中蓮花，侍童一旁站立；另一面一童子手持蓮花在前，引導一老者前行，表現了宋代理學家周敦頤愛蓮的故事。

◎雕漆是在木胎或金屬胎上髹漆，少則幾十層，多則一二百層。髹漆之後，在漆上雕刻圖紋，故名雕漆。

197
剔紅羲之愛鵝圖鼻煙壺
【清中期】　清宮舊藏
通高6.8公分　腹徑4.4公分

◎銅胎，扁圓腹，上豐下斂，鏨菊花銅托鑲珊瑚蓋連象牙匙。壺體雕漆飾通景愛鵝圖，背景是蒼勁的松柏，起伏的山巒。一面王羲之席地而坐，目視前方，有所期待；另一面二童子抱鵝前行，表現了晉代大書法家王羲之愛鵝的故事。
◎此壺雕刻纖細，刀鋒清晰，具有典型的清中期雕刻工藝的特徵。

剔紅洗桐圖鼻煙壺

【清中期】 清宮舊藏
通高6.8公分 腹徑4.4公分

◎銅胎，扁圓腹，上豐下斂，錘鍱蓮瓣紋嵌藍寶石蓋連象牙匙。壺體雕漆飾通景洗桐圖，遠處高山錯落，一面一童子提桶送水，另一面一童子正用力地洗刷梧桐樹幹，一老者旁坐觀之。表現了元代著名畫家倪瓚提水洗桐的故事。

◎此壺髹漆厚重，漆色鮮豔，雕刻技藝高超，人物刻畫生動有趣。

199
描金漆蟾蜍紋鼻煙壺

【清中期】 清宮舊藏
通高6.8公分　腹徑5.1公分

◎夾紵胎，腹部略扁，委角束腰，平底，金漆蓋連象牙匙。壺體兩面對稱開光，在綠色地上飾描金花紋，一隻三足金蟾口吐祥雲，旁有如意和香爐，香爐中一縷香煙緩緩升騰。兩面圖紋相同，寓意吉祥。開光外為赭色漆。

◎此壺造型獨特，漆質細潤，紋飾描繪生動，富有動感。

200
描金漆雲蝠紋葫蘆形鼻煙壺

【清中期】 清宮舊藏
通高7公分 腹徑4.5公分

◎夾紵胎，葫蘆形，金漆蓋連象牙匙。通體以赭色漆為地，以兩色金描繪雲蝠紋，蝙蝠在朵朵祥雲中翩翩飛舞。紋飾、造型為福、祿之吉祥寓意。

◎此鼻煙壺胎體輕薄，造型周正，色彩明亮，紋飾描繪工致，堪稱精品。

附錄一　清代內畫鼻煙壺名家
及其藝術成就 ｜ 張榮

　　自鼻煙壺這一新興的袖珍工藝品在清初問世以來，便得到了有清一代上至皇族顯貴，下至平民百姓的普遍喜愛。鼻煙壺的製作與發展在清代的康熙、雍正、乾隆三朝達到了鼎盛時期。嘉慶以降，鼻煙壺的製作與發展同清代其他工藝品一樣，數量明顯減少，工藝水準驟然下降。正是在這樣的背景下，內畫鼻煙壺這一嶄新的藝術形式，在鼻煙壺興起並發展了二百餘年之後脫穎而出，並獨樹一幟，為清代晚期呆板單調的藝術領域增添了一抹生機與活力。

一、鼻煙與鼻煙壺

　　鼻煙是在密封的蠟丸中陳化數年以至幾十年後而成的，有黑紫、老黃、嫩黃等多種顏色，嗅之氣味醇厚、辛辣，回味無窮，有提神省腦，解除疲勞的功效。據載，明萬曆年間，義大利傳教士利瑪竇進獻給當朝皇帝的貢品中就有珍貴的鼻煙。萬曆皇帝對此大加讚賞，愛不釋手。從此進獻鼻煙成為西方傳教士朝見中國皇帝和討好地方官員的最好禮物。吸聞鼻煙的習俗也在中國大地迅速傳播開來。實際上，我國蒙、藏少數民族的習俗中就有吸聞鼻煙，而從遙遠的黑山白水之間一路走來的滿族，也有吸聞鼻煙的習俗。更重要的是清朝吸聞鼻煙，是自上而下傳播的。從現存的最早的雍正時期《造辦處各作成做活計清檔》中便可看出，雍正皇帝本人非常喜歡吸聞鼻煙，並要求造辦處為其製作了數量可觀的各種質地的鼻煙壺。乾隆皇帝更是投入大量的人力、物力和財力，製作了無數精美絕倫的鼻煙壺。

　　當吸聞鼻煙在人們生活中不可或缺的時候，為了隨時隨地享用，盛裝鼻煙的容器──鼻煙壺就應運而生了。清代用來製作鼻煙壺的材料相當豐富，金、銀、銅胎琺瑯、瓷、玻璃、玉、珊瑚、瑪瑙、琥珀、水晶、竹、象牙、葫蘆、虬角、核桃、端石、紫砂、蚌殼等無所不備；鼻煙壺的造型也是變化多端，除基本的小扁瓶式外，還有竹節式、魚式、賴瓜式、甜瓜式、玉米式、蠟燭式、桃式、龜式、荷包式、茄子式、大象式、鶴式等形狀，惟妙惟肖，不勝枚舉；而鼻煙壺的紋飾更是豐富多彩，既有山水草木、亭台樓榭、花鳥魚蟲、珍禽瑞獸等自然景觀和生物，也有表示祥瑞的瓜瓞綿綿、馬上封侯、安居樂業、子孫萬代、榴開百子、喜鵲報春等吉祥圖案。小小的掌中之物鼻煙壺是清代各種工藝品製作與發展的縮影。

二、內畫鼻煙壺產生的背景與條件

　　鼻煙壺的大量製作是在清代雍正、乾隆鼎盛時期。鼻煙壺在清代不僅具有實用價值，而且是皇帝饋贈地方官員的佳品。擁有鼻煙壺的多少也是當時人們身份和地位的象徵，如嘉慶四年在查抄和珅的家產中，僅鼻煙壺一項就有二千三百件之多。故民間有「和珅跌倒，嘉慶吃飽」的民謠。嘉慶時期擁有大量的盛世「遺產」。嘉慶以降，鼻煙壺的製作走向衰微。正是在這樣的大背景下，內畫藝術以其鬼斧神工之魅力，在寸天釐地的空間內展現出獨特的風韻。

　　關於內畫鼻煙壺創始的具體時間，目前尚無定論，還有待於繼續研究。不過，有一個與此相關的有趣傳說，似乎很有道理。相傳，清代乾隆末年，北京有一位破落文人，居住在一所破廟裡，生活十分拮据。在鼻煙「斷頓」而又煙癮發作的時候，時常用煙匙掏刮黏在玻璃鼻煙壺內壁上的鼻煙，以滿足其慾望，一來二去，竟在煙壺內壁留下了道道紋理。這位破落文人的舉動，使廟裡的和尚受到啟發，他便於頌經打坐之餘，用一根彎曲的竹簽蘸上彩色顏料，伸入透明的素玻璃鼻煙壺，於內壁上繪畫，從而發明了內畫鼻煙壺。在學術界被廣泛認可的觀點是，內畫鼻煙壺是由一個名叫甘桓的人在清代嘉慶年間發明的，早期作品以甘桓署名，後來也有的以甘桓文、一如居士、半山、雲峰等署名。他最早的作品作於一八一六年，一八〇年停筆。

　　無論內畫鼻煙壺是何時產生的，但有一點是肯定的，那就是內畫鼻煙壺的產生，與高度透明玻璃的煉製，掏膛技術的成功是分不開的。如果沒有這兩個基本條件，也就無從談起內畫鼻煙壺的產生和發展。一件神奇而美妙的內畫鼻煙壺作品的完成，首先要從選料開始。能夠用於製作內畫鼻煙壺的材料，最早的是透明玻璃。隨著內畫藝術的不斷發展及新材料的發現，透明度較好的水晶、茶晶也被用於製作內畫鼻煙壺，但仍以透明玻璃為主。在選好材料並進行掏膛處理之後，還要用金剛砂、小鐵球和水在壺內來回搖動，進行磨砂處理，直至內壁細而不滑，使顏料能夠附著其上。最後，是利用彎曲成鉤狀的竹筆蘸上顏料在壺的內壁反向作畫或寫字。身懷絕技的內畫大師們憑藉其精湛的書法繪畫技藝和敏銳的感覺，在方寸之間隨心所欲，筆下生花，使小巧玲瓏的內畫鼻煙壺成為了疑是鬼斧神工的精美藝術品。

三、內畫鼻煙壺名家及其代表作品

　　從保存至今的大量內畫鼻煙壺作品中可以看出，內畫鼻煙壺的創作在清代光緒年間達到了鼎盛，名家輩出，有名姓的內畫大師就有三十多位，如周樂元、馬少宣、葉仲三、畢榮九、丁二仲、孟子受、陳仲三、張葆田、湯星五、魁德田、陳少圃等，他們分別是內畫鼻煙壺的京派、冀派、魯派的代表人物。其中水準最高，對後來內畫藝術影響最大的有周樂元、馬少宣、葉仲三、畢榮九、丁二仲等人。限於篇幅，本文重點介紹周樂元、馬少宣、葉仲三這三位京派內畫藝術大師的作品及其藝術成就。

1、高雅雋逸周樂元

　　周樂元，北京人，生卒年月不詳，是內畫鼻煙壺的一代宗師。據有的研究者認為，周樂元原是一位宮燈、紗燈畫師，在文學、繪畫方面有較高的造詣。目前已知周樂元最早的內畫鼻煙壺作品創作於一八八二年，而最晚的是一八九三年。

　　周樂元的內畫作品題材廣泛，山水人物、花鳥魚蟲、書法等，無不精美，尤其擅長山水畫。他的山水畫，多表現旖旎的江南景色，設色以墨色為主，以淡彩作點綴，景物格調高雅，畫面古樸精緻，淡雅雋逸；畫中多有題跋，內容與畫面協調一致。最能代表周樂元創作水準的內畫鼻煙壺，是仿清代著名畫家新羅山人的作品。周樂元憑藉其扎實的繪畫功底，將繪於宣紙上的中國傳統繪畫逼真地濃縮在寸天釐地的鼻煙壺內，不能不令人折服。在中國和歐美的許多博物館和私人收藏家手中，都收藏有周樂元的作品，其中北京故宮博物院珍藏的周樂元內畫山水荷花鼻煙壺，是目前所見周氏作品中最精美的一件。該壺高7.9公分，腹徑3.8公分。一面繪淡彩寫意荷葉荷花，一隻紅蜻蜓在花中飛舞，並題「白菡萏香初遇雨，紅蜻蜓弱不禁風」；另一面繪墨彩山水畫，遠處山巒起伏，近處兩株松柏掩映之中，有一座茅草屋，不見人影，不聞風聲，只有小橋之下流水不止，旁有題句「松柏有本性，山水含清輝。光緒辛卯次璞珍賞」（辛卯為光緒十七年，1891年）。這件內畫作品畫面清新淡雅，色彩柔和，既寓意深遠，又富於生活情趣，堪稱周樂元內畫鼻煙壺的傑作。另有一件罐式內畫風雨歸舟圖鼻煙壺（圖57），高僅4.1公分，用墨色淡彩繪通景山水人物圖，挺拔的松樹，精巧的水榭，被風吹歪的柳樹，一身披蓑衣、頭戴斗笠的漁翁站立在靠近岸邊的船上，正撐篙欲行。壺底題「壬辰伏日周樂元作」（壬辰為光緒十八年，1892年）。作者以其巧奪天工的技巧，將一幅有景色有人物的完整畫面濃縮在腹徑僅2.3公分的鼻煙壺內，令人歎為觀止。周樂元除擅長山水畫外，也畫過其他題材的

作品，如內畫魚藻紋鼻煙壺便是其另一風格的佳作。該壺高7.2公分，扁體，一面繪松樹和蠟梅盆景靜物畫，另一面繪栩栩如生的四尾金魚在荷塘中嬉戲。圖上題「壬辰秋日為煥庭仁兄大人清賞。寫於京師，周樂元」。

2、書畫並茂馬少宣

馬少宣，名光甲，字少宣。回族，北京人。生於一八六七年，卒於一九三九年，享年七十二歲。馬少宣一生繪製了大量內畫鼻煙壺，有許多優秀之作散見於世界各地，受到國內外收藏家的喜愛。

馬少宣內畫鼻煙壺最鮮明的特點是書畫並茂，富於詩情畫意。其作品最常見的形式是一面繪畫，一面題字，即使是同一題材，也常配有不同的詩句，成為獨家風格。這位藝術大師的繪畫題材也很廣泛，山水、人物、花鳥無所不能，尤以肖像畫見長。他所繪人物肖像擅於用若明若暗的淺墨色調，一如黑白照片那樣柔和、逼真，使人物的性格、神韻栩栩如生。他一生中畫過許多皇室成員、政界要人、藝術名家，如溥儀、袁世凱、李鴻章、張之洞、徐世昌、梁敦彥、黃興、王文韶、英王喬治五世及皇后瑪麗等。不過，馬少宣最喜愛的還是描繪京劇人物，尤擅繪譚鑫培飾演的《定軍山》中的黃忠形象。由於馬少宣在人物肖像方面的突出成就，在一九一五年舉辦的巴拿馬萬國博覽會上，他的內畫人物鼻煙壺曾獲得過名譽獎。此外，馬少宣對內畫鼻煙壺的重大貢獻還在於，他成功地將唐代著名書法家歐陽詢的楷書再現於小小的鼻煙壺中，成為空前絕後的創舉。遺憾的是，馬少宣的後人無一繼承祖業，使這一絕技失傳。

馬少宣內畫行旅圖鼻煙壺（圖59），是其內畫山水人物的傑作。該壺高6.5公分，一面繪山巒亭閣，山下溪水潺潺，小橋橫跨兩岸；水邊垂柳婀娜，一老者正騎一匹白馬悠然前行，書童緊隨其後。這是一幅典型的中國古代山水人物畫。鼻煙壺的另一面配有與所繪景物相一致的四句詩：「駿馬牽來御柳中，鳴鞭欲向小橋東。紅蹄飛踏春城雪，花頷嬌嘶上苑風。」書仿歐體，筆力遒勁，工整嚴謹。馬少宣最擅長的人物形象作品是內畫黃忠像鼻煙壺（圖58），該壺高6.7公分，一面描繪譚鑫培飾演的黃忠舞台形象，另一面配詩一首：「撫寫將軍事，何勞費筆端。時人欽二難，傳照遍長安。時在己亥冬至月為馬少宣。」馬少宣描繪的黃忠形象威風凜凜，栩栩如生，老當益壯。而內畫嬰戲圖鼻煙壺則是馬少宣作品的又一風格。煙壺一面繪有三童子興致勃勃地圍在一起做魚鉤的情景，並配詩曰：「老妻畫紙為棋局，稚子敲針作釣鉤。」另一面書寫歐體楷書：「柱卿仁兄大人雅玩。觀花匪禁，著手成春。生氣遠出，流鶯比鄰。綠林野屋，花草精神。脫有形似，明月前身。馬少宣。」這件鼻煙壺的色彩鮮明，人物形象天真可愛，是馬少宣內畫作品的又一

精美之作。

3、雅俗共賞葉仲三

　　葉仲三，一八六九年生於北京，一九四五年逝世，享年七十六歲。堂號「杏林齋」。葉仲三是清代末年聞名京師的內畫大師，他的作品有別於周樂元的雄渾古樸和馬少宣的淡雅清新，以雅俗共賞著稱於世。

　　葉仲三的內畫作品，山水、魚蟲、人物，無所不能，其中尤其擅長描繪中國古代文學名著、歷史故事中的人物。《三國志》、《紅樓夢》、《聊齋》、《封神榜》中的人物，經常是他作品的選題內容。葉仲三在其作品的施色方面也別具一格，以大紅大綠為主，形成強烈的對比效果，具有濃郁的民俗氣息。雖然色彩對比強烈，但葉仲三在人物的衣紋處用重彩和淺墨加以皴染過渡，所以儘管在服飾上大塊單色平塗，卻也不顯得呆板生硬，形成葉派畫法的獨特風格。在人物臉部形象的處理上，葉仲三的畫法是不分男女老幼均用短圓眼、月牙嘴來表現，使之神采奕奕，形態可掬。在處理樹木草叢時，用禿尖柳木筆，蘸上調得極深的顏色，一點一點地在壺壁上擠出外圓內空的葉叢，這些都成為葉派內畫的獨有風格。

　　葉仲三有四子，長、次子早逝，三子葉曉峰、四子葉菶琪繼承父業。葉氏父子對內畫鼻煙壺這一特種工藝的流傳和發展具有了承前啟後的作用。一九四九年後，葉仲三的三、四子打破傳統觀念，把葉派技藝傳給了外姓弟子，當代著名內畫大師王習三就是葉派的第一個外姓弟子。

　　內畫鍾馗嫁妹鼻煙壺是葉仲三最具典型性的作品。壺高7.2公分，腹部繪通景鍾馗嫁妹圖，鍾馗騎在馬上，兩個面目猙獰的大、小鬼分別為其帶路、撐傘，鍾馗之妹鐘媚兒身著豔麗服裝坐在車上，被兩個小鬼推著前行。圖上題「庚子仲夏寫於都門。葉仲三」（庚子為光緒二十五年，1900年）。內畫嬰戲圖鼻煙壺是葉仲三描繪人物的又一力作。壺高6.6公分，一面繪有四個童子正與一老人嬉戲，人物形象妙趣橫生，衣服色彩鮮明亮麗；另一面描繪了正在捉迷藏的五個童子，他們有的在桌子上，有的雙手支撐倒立在凳子上，活脫脫地表現了兒童的活潑可愛。旁題：「丁酉清和作於都門。葉仲三」（丁酉為光緒二十三年，1897年）。內畫魚藻圖鼻煙壺則是反映葉仲三描繪人物以外題材的佳作（圖61）。煙壺高7.5公分，兩面均繪魚藻紋，筆意生動有趣，仿佛眼前游動的魚跳躍欲出，富於生命。煙壺的左上方書「癸卯夏伏作於京師。葉仲三」（癸卯為光緒二十九年，1903年）。

附錄二　康雍乾瓷鼻煙壺鑒定要點 ┃陳潤民

　　鼻煙壺，又稱煙壺，是專為盛放鼻煙的器皿。尺寸很小，高度約在7至8公分左右。明代晚期的萬曆、天啟時期開始由西方傳教士傳入我國，但傳世品稀少。清代鼻煙壺十分流行，製作上有了很大的發展，出現了各式各樣的煙壺，是鼻煙壺的繁榮時期。從康熙朝開始一直到光緒朝從沒有停止生產過，其中尤以乾隆朝的煙壺最為精美，品質高，數量多，最具代表性，達到了高峰。這與皇帝的喜愛和重視有很大關係。清帝不僅自己使用鼻煙壺，還經常賞賜給文武大臣、親王和外國使節。同時，市民階層吸聞鼻煙也十分普及，在一定程度上促進了鼻煙壺的發展。

　　清代鼻煙壺種類豐富，作品各有千秋，質料也不同，除了常見的瓷器品種外，還有玻璃胎琺瑯彩、金屬胎琺瑯彩、匏、瑪瑙、玉、翡翠、水晶煙壺等。壺蓋有玉、珍珠、珊瑚、寶石、銅鍍金、瓷、木雕等。小小煙壺既可以供欣賞、使用，也可以拿在手裡把玩。

　　瓷器類鼻煙壺在整個鼻煙壺中佔有很重要的地位，數量多，流傳範圍廣，它製作精巧，品種齊備，優秀作品很多，具有很高的藝術鑒賞價值。北京故宮博物院收藏的康、雍、乾鼻煙壺為數不少，官、民窯均有，官窯多是清宮舊藏，由江西景德鎮御窯廠燒造，從清宮內務府貢檔中，就可以看到不少有關宮中瓷鼻煙壺燒造的具體記載。

　　筆者近年來通過對北京故宮博物院藏品的觀察，對比分析和整理研究，綜合歸納出康、雍、乾三朝鼻煙壺的主要特點。

一、康熙朝鼻煙壺

　　器形變化不大，時代特徵鮮明，富有個性。一般多呈圓筒狀，又稱爆竹形，近底微外撇，小唇口，上下比例勻稱。器形輪廓線十分清晰、嚴謹，大多數都缺蓋，少量帶珊瑚蓋。胎質堅硬，瓷化程度較高。釉面瑩潤。品種有青花、釉裡紅、青花釉裡紅、青花加紫、紅彩等。從數量上看青花和釉裡紅燒製最多，足內主要寫「成化年製」四字行書仿款。字體潦草，字與字之間有一定距離，不夠緊湊。沒有畫雙圈和書寫本朝官款的，也有一部分足內不寫款，只施一層白釉。常見紋飾有纏枝蓮花、纏枝菊花、勾蓮紋、折枝花、寒江獨釣圖（圖149）、攜琴訪友圖、山水人物圖、柳蔭憩馬圖、山間驢行圖、高士圖等。整體特點突出，花卉圖案排列滿密，山水、人物畫面佈局疏朗，山水圖幽靜典雅，與同時期其他器物的風格是相一致的。康熙鼻煙壺還屬於初創階段，民窯產品所佔比例很大。形體簡潔大方，高度概括的紋飾樸素高雅、自然隨意，佈局疏朗、明快，構圖簡潔、大方，遠山近景，講究意境。人物描畫既寫實又生動，外貌特徵雖勾畫簡略，但神情畢

現，形與神達到和諧的統一。青花採用色澤鮮豔的國產青料，既有勾勒也有渲染，山水注重深淺濃淡的層次變化。釉裡紅發色穩定，純正鮮豔，說明當時高溫銅紅釉在配製和燒造技術上均已相當成熟。可以說康熙鼻煙壺為以後各朝煙壺的發展奠定了堅實的基礎。

二、雍正朝鼻煙壺

雍正朝鼻煙壺的燒造在康熙朝的基礎上不斷完善和發展，製作技術水準日趨成熟。雖然傳世品不是很多，但各有特點。器形大小不一，個別沿襲康熙式樣，局部加以變化，還出現了一些新器形，主要有筒形、圓形、罐形、四方形和扁圓形等。釉面光潔細膩。品種有青花、天青釉和琺瑯彩。青花色調分青翠和濃重兩種，濃重的一般是仿蘇泥勃青料的藝術效果，往往帶有暈散和黑色結晶斑，但釉層較薄，青花藍色浮於表面，紋飾佈局講究上下層次分明，主題突出。後兩種十分少見。足內多寫有青花雙圈「大清雍正年製」六字楷書款（圖150），四字款少，字體清晰，筆道遒勁有力，排列工整。民窯煙壺筆法草率，多不寫款。常見紋飾有纏枝蓮花、纏枝牡丹、錦紋、寶相花紋、勾蓮紋、梅花紋、嬰戲圖、夔龍紋等。整體特點為：青花煙壺佔主流，器形秀雅，小巧玲瓏，突出一個精。這與雍正皇帝的愛好和直接參與有關，據清宮內務府造辦處檔案記載：「雍正四年（1726年）八月十九日，郎中海望持出雨過天青雙夔龍大煙壺一個，奉旨，鼻煙壺款式照此，花紋顏色不拘，再作二件，欽此。」雍正八年，郎中海望所進呈的飛鳴食宿雁琺瑯鼻煙壺一對，紋飾是由造辦處譚榮所畫。因煙壺燒得好，對一些優秀工匠和名畫家不惜重金酬賞，以資鼓勵，從中不難看出雍正帝對煙壺製作的重視程度。雍正元年、二年、四年、五年間先後把造辦處製作的鼻煙壺賜給浙江巡撫李馥、福建巡撫黃國材、山東巡撫黃炳、雲貴總督高其倬、河南巡撫田文鏡、江西巡撫邁柱、蘇州巡撫陳時夏、河南總督稽曾筠等。其中有瓷煙壺，也有瑪瑙煙壺及玉煙壺等。從中也不難看出，精巧的煙壺在宮中地位非同一般。雍正鼻煙壺在社會上流傳極少，青花鼻煙壺在清代晚期道光年間就開始有仿製，如道光仿雍正青花嬰戲圖鼻煙壺，造型、花紋十分相近，同樣也是寫青花六字雍正楷書款，但畫面人物略顯呆板，不夠生動和精練，筆力不足，尚欠藝術魅力。

三、乾隆朝鼻煙壺

乾隆時期，社會經濟高度發展，文化藝術十分繁榮，可謂清代的全盛時期。鼻煙壺傳

世很多，其製作進入了一個新的階段，為高度成熟時期，技藝很考究，一絲不苟，可謂爐火純青。僅乾隆三十年以前就燒製出大批精湛之作，造型、紋飾構思奇巧、千奇百態，精美絕倫，堪稱清代瓷鼻煙壺之冠。

　　乾隆煙壺與康熙、雍正相比，無論造型、紋飾、色彩都有著顯著不同。就造型而言，一般比例適度，端巧秀美，變化有致，有較好的整體效果。線條變化柔和，曲直有致，勻稱而俊雅，表現了設計與成型工藝無所不能的高度水準。主要以扁瓶式樣為主，其次有圓形、橢圓形、瓶形、四方形、長方形、罐形、瓶形凸雕，還出現了許多新奇式樣，如葫蘆形（圖168）、雙連葫蘆形（圖170）、青果形（圖169）、花瓣形、荷包形等，式樣複雜、製作難度大、技術要求高。這些煙壺多數有蓋，蓋多為瓷質，少量銅鍍金，蓋下連有銅鍍金小勺，也有的是象牙勺。胎質潔白細膩，胎體較輕，胎壁薄。裝飾風格出現轉變，極少見青花與釉裡紅，主要以粉彩為飾，還有松石釉（圖171）、綠釉、爐鈞釉（圖170）等，所佔數量不多。粉彩分白地粉彩和色地粉彩兩種，色地粉彩有很多的變化，包括黃地、粉地、青花地、綠地、金地、藍地、紫地、墨地等，色彩極為豐富。許多粉彩鼻煙壺還採用當時流行的色地軋道做裝飾，即在器物兩側或整體色地上刻劃出纖細的花紋，然後於其上加繪各種花卉圖案。

　　金彩在當時也使用較多，多是用於穿插點綴。壺口部一般施醬黃色釉，上面再塗一層金彩，個別在口裡及足內施豆綠釉。色彩富麗堂皇、華美之至。絕大部分帶有款識，多見器足內和底部用紅彩書寫「乾隆年製」四字篆款或「大清乾隆年製」六字篆款。以四字篆書款居多，字體極為工整，結構嚴謹。個別煙壺用黑彩和金彩書寫款識，往往都是根據器形變化來安排書款形式，有橫款，也有印章式，有的加單方框，極少是雙方框，單色釉的煙壺多數不寫款。

　　乾隆鼻煙壺的裝飾題材豐富多樣，由雍正朝的簡明疏朗而漸趨繁密、華麗，圖案較滿，花紋講究對稱、均衡的裝飾效果。反映出當時帝王審美趣味的變化。主要有四季花卉紋、勾蓮紋、纏枝蓮紋、菊花牡丹紋、折枝葫蘆紋、玉蘭牡丹圖、花鳥圖、安居圖、西洋人物圖（西方人物和中國的山水交融描繪在一起，但人物比例不是很協調）（圖165）、嬰戲圖（圖163、164）、山水人物圖（圖162）、博古圖等。在壺身的一面書寫御題詩也是乾隆鼻煙壺的特色之一，詩、書、畫融為一體，更突出了藝術性和觀賞性（圖156、158、160）。紋飾勾勒、填色、渲染和諧統一，規矩中富於變化，妍而不媚、雅逸清新。畫面用筆細膩纖巧，趨於紙畫，平遠深秀，花卉中既有淡雅柔麗的菊花也有濃重鮮豔的牡丹花。有的寫實，有的追求誇張、變形，突出強調圖案裝飾性。擅於運用開光手法

（圓形、海棠形、方形）也是當時的裝飾技巧之一，表現得非常成功。在繪畫技法上也是多種多樣，大膽採用了西洋畫中的表現方法，即透視法，達到了與我國傳統裝飾技法迥然有別的藝術效果。當時更為廣泛地運用吉祥紋樣，取其寓意、比擬和諧音的手法，其中牡丹、石榴、鴛鴦、鷺鷥、鵪鶉，以及荷花等為主要題材。另外，乾隆皇帝對鼻煙壺的喜愛實在不亞於雍正。清宮內務府造辦處檔案記錄頗多，乾隆八年御窯廠奉命燒造洋彩各類形制紋樣的煙壺四十件，以後每年燒五十件進呈。乾隆九年、二十三年，乾隆皇帝又多次下御旨，指示當時的景德鎮督陶官，就煙壺燒造的品種、造型變化、修改尺寸大小及數量和花紋顏色等提出要求。

　　上有所好，下必趨之，督陶官唐英根據旨意，挑選最優秀的工匠，不計成本高低，在御窯廠竭盡全力地燒製，以博取皇帝的歡心，所燒出的鼻煙壺件件都是最高水準的。

附錄三 參考文獻

一、古文獻

清內務府：《敬勝齋洋漆箱鼻煙壺》，嘉慶十一年七月鈔本。

清內務府：《敬勝齋鼻煙壺》，光緒二年鈔本。

（清）張義澍：《士那補釋》，《美術叢書》第2冊，神光出版社，1946年。

（清）趙之謙：《勇廬閑詰》，《美術叢書》第2冊，神光出版社，1946年。

二、論文

常素霞：《妙趣天成的瑪瑙鼻煙壺》，《收藏家》2001年第1期。

陳潤民：《康雍乾瓷鼻煙壺鑒定要點》，《文物天地》2004年第8期。

傅秉全：《鼻煙與鼻煙壺》，《紫禁城》1983年第6期。

高曉然：《乾隆瓷製粉彩鼻煙壺》，《紫禁城》1999年第4期。

葛華：《琺瑯彩瓷鼻煙壺真偽小議》，《收藏家》2002年第2期。

郭亮：《清代和田仔玉隨形鼻煙壺》，《收藏家》2004年第2期。

李久芳：《清代宮廷中的鼻煙壺》，《故宮博物院藏文物珍品全集‧鼻煙壺》商務印書館，2003年。

李石杰：《介紹幾件省博物館藏的鼻煙壺》，《遼海文物學刊》1993年第1期。

李小琳：《話說鼻煙壺》，《成都文物》1997年第3期。

李竹：《寸天釐地乾坤大——淺說鼻煙壺》，《東南文化》2002年第8期。

林嘉長：《中國鼻煙壺》，《紫禁城》1983年第6期。

劉偉：《康熙、雍正、乾隆皇帝與清宮藏瓷質鼻煙壺賞論》，《中國文物世界》1999年第164卷。

門人：《器曰袖珍——鼻煙壺的家族》，《收藏家》2000年第8期。

謬金鳳、嚴釗周：《絢麗多彩的玻璃鼻煙壺》，《東南文化》2000年第7期。

木叟：《隆福寺街的鼻煙壺商販——兼談昔日隆福寺街其他行業》，《紫禁城》1983年第6期。

倪如榮：《珍稀的玻璃胎琺瑯質鼻煙壺》，《紫禁城》2002年第4期。

潘振濤：《瓷海明珠——蘇州文物商店藏瓷質鼻煙壺》，《收藏家》1999年第1期。

台北故宮博物院器物處：《故宮博物院收藏的鼻煙壺》，《故宮文物月刊》1979年總第88期。

湯利萍：《鼻煙壺藝術賞析》，《中原文物》2002年第3期。

童燕：《宮藏鼻煙》，《紫禁城》1989年第5期。

夏更起：《玻璃煙壺》，《中國文物報》2001年1月21日。

夏更起：《瓷類煙壺》，《中國文物報》2001年2月18日。

夏更起：《鑲嵌類煙壺》，《中國文物報》2001年2月25日。

夏更起：《雕刻類煙壺》，《中國文物報》2001年2月25日。

夏更起：《玉石類煙壺》，《中國文物報》2001年3月4日。

楊伯達：《順治年程榮章造款銅胎鼻煙壺辨》，《故宮博物院院刊》1999年4期。

殷鳳琴：《天津市藝術博物館藏鼻煙壺》，《收藏家》2004年第5期。

張臨生：《清宮鼻煙壺製器考》，《故宮學術季刊》1991年第8卷第2期。

張臨生：《本院收藏的鼻煙壺》，《故宮鼻煙壺》，台北故宮博物院印行，1991年。

張榮：《清代內畫鼻煙壺》，《收藏家》1996年22期。

趙麗紅：《鼻煙壺造型千姿百態》，《中國收藏》2002年4期。

鄭家華：《清玻璃胎琺瑯彩煙壺十件》，《故宮文物月刊》1980年總第100期。

朱培初：《清代北京和宮廷的鼻煙壺》，《紫禁城》1983年第6期。

朱培初：《鼻煙史話》，《紫禁城》1986年第3期。

朱培初：《流傳歐洲的中國鼻煙壺》，《紫禁城》1986年第4期。

朱培初：《流傳美洲的中國鼻煙壺》，《紫禁城》1987年第1期。

三、專著

宋海洋：《鼻煙壺》，中國水利水電出版社，2005年。

章用秀：《盈握珍玩：鼻煙壺的鑒賞與收藏》，百花文藝出版社，2006年。

張榮、張健：《掌中珍玩鼻煙壺》，地質出版社，1994年。

張麗：《故宮藏鼻煙壺》，紫禁城出版社，2003年。

朱培初、夏更起：《鼻煙壺史話》，紫禁城出版社，1991年。

四、圖錄

保利藝術博物館：《中國鼻煙壺藝術》，保利藝術博物館，2003年。

鄧仲安：《可安居藏中國鼻煙壺》，（香港）翰墨軒出版有限公司，1993年。

耿寶昌：《中國鼻煙壺珍賞》，（香港）三聯書店，1992年。

夏更起、張榮：《故宮鼻煙壺選粹》，紫禁城出版社，1995年。

李久芳：《故宮博物院藏文物珍品全集‧鼻煙壺》，商務印書館，2003年。

區鏗：《區氏集壺精舍藏中國鼻煙壺》，（香港）區鏗出版，1992年。

楊伯達：《珍玩雕刻鼻煙壺》，（台北）幼獅文化事業有限公司，1993年。

張臨生：《故宮鼻煙壺》，台北故宮博物院印行，1991年。

趙炳華：《中國鼻煙壺珍賞》，（台北）台港文化事業有限公司，1992年。

中國鼻煙壺研究會：《中國鼻煙壺》，中國鼻煙壺研究會，2005年。

香港中文大學文物館：《御壺賞珍——誦先芬室藏清代宮廷鼻煙壺》，香港中文大學文物館，1998年。

香港中文大學文物館：《壺中墨妙》，香港中文大學文物館，2002年。

香港大學美術博物館：《一千個鼻煙壺》，香港千壺齋，1995年。

香港大學美術博物館：《天地造化》，香港大學美術博物館，2005年。

徐氏藝術館：《壺趣集慶——中國鼻煙壺展》，徐氏藝術館，1996年。

國家圖書館出版品預行編目資料

你應該知道的200件鼻煙壺 = Snuff bottles/
張榮主編；北京故宮博物館編. - - 初版 . - -
臺北市：藝術家，民97.09
面17×24公分 - - （故宮收藏）
ISBN 978-986-6565-00-7（平裝）

1. 古玩 2. 壺 3. 圖錄

999. 1025 97012302

你應該知道的200件鼻煙壺

北京故宮博物院　編／張榮　主編

發行人　何政廣
主　編　王庭玫
編　輯　謝汝萱、沈奕伶
美　編　柯美麗、陳怡君

出版者　藝術家出版社
　　　　台北市重慶南路一段147號6樓
　　　　TEL：（02）2388-6715～6
　　　　FAX：（02）2331-7096
　　　　郵政劃撥：0104479-8號 藝術家雜誌社帳戶

總經銷　時報文化出版企業股份有限公司
　　　　倉庫：台北縣中和市連城路134巷16號
　　　　電話：（02）23066842

南部區域代理　台南市西門路一段223巷10弄26號
　　　　　　　TEL：（06）261-7268
　　　　　　　FAX：（06）263-7698

印　刷　欣佑彩色製版印刷有限公司
初　版　2008年（民國97）9月
定　價　台幣380元

ISBN 978-986-6565-00-7（平裝）